한 장으로 끝내는
## 아이패드 감성캘리

# 한 장으로 끝내는 아이패드 감성캘리

초판 1쇄 인쇄일 | 2023년 10월 31일　　　초판 1쇄 발행일 | 2023년 11월 10일

**지은이** | 이현정
**펴낸이** | 강창용
**기 획** | 강동균
**편 집** | 신선숙
**디자인** | 가혜순, 김민정

**펴낸곳** | 느낌이있는책
**출판등록** | 1998년 5월 16일 제10-1588
**주 소** | 경기도 고양시 일산동구 중앙로 1233(현대타운빌) 703호
**전 화** | (代)031-932-7474
**팩 스** | 031-932-5962
**이메일** | feelbooks@naver.com

ISBN 979-11-6195-220-8 (13600)

한 장으로 끝내는

# 아이패드 감성캘리

이현정 지음

느낌있는책

어렸을 때 접했던 서예는 평생을 함께하고 싶은 친구가 되었습니다. 하얀 종이 위에서 붓을 들고 먹 향을 맡을 때가 제게는 가장 행복한 시간이었습니다. 24시간 하루 종일 서예를 접하는 일은 무대 위의 주인공이 되어 모놀로그를 그려나가는 순간들이었습니다. 어느 날 TV에서 광고 디자이너가 나무젓가락을 분질러 캘리그래피로 영화 포스터를 쓰는 모습을 봤습니다. 붓이 아닌 다른 재료로 표현되는 감성에 눈이 번쩍 뜨였습니다. 그때부터 캘리그래피를 잘하려면 어떤 것들이 필요한지 찾아 나섰습니다. 넓고 깊은 생각이 담긴 작품을 하는 캘리그래피 작가가 되기로 했습니다.

캘리그래피는 사람의 마음을 움직이는 감성 디자인이라서 시각을 통한 소통을 가능케 합니다. 저의 두 번째 개인전 주제가 '그곳에 따뜻함이 있다'였습니다. '따뜻함'은 '사랑, 인연, 가족' 등 모든 것에 어울릴 수 있는 단어였기에 다양한 작품을 선보였습니다. 저는 작품 소재 중 '엄마, 아빠'가 가장 먼저 생각났습니다. 캘리그래피 작품 속에서 울컥하는 엄마의 마음, 자상한 아빠의 표정을 표현했습니다. 작품 앞에서 많은 분들이 눈물을 훔치시더군요. 아마 굳이 설명하지 않아도 같은 마음이 전해지며 소통이 이루어졌다고 생각합니다. 저의 도전은 다양한 캘리그래피 스타일을 만들어냈고, 실험 정신을 불태우기도 했습니다. 대학 때 디자인을 전공한 덕에 캘리그래피를 바라보는 시각적 사고도 남들과 다를 수 있었습니다.

그런데 아날로그 캘리그래피에 익숙했던 제가 어느 날 아이패드와 애플 펜슬을 만났습니다. 늘 온갖 종이와 붓이 제대로 갖춰진 작업실 공간에서만 쓸 수 있던 캘리그래피를 간단한 두 개의 도구가 해결해줬습니다. 처음부터 펜슬과 프로크리에이트를

다루는 일은 쉽지 않았습니다. 펜슬의 필압이 실제 붓과 비슷한 듯하면서도 달라 많은 연습이 필요했거든요. 끊임없는 연습은 저만의 캘리 스타일을 디지털에서도 표현 가능하게 해주었습니다. AI가 세상의 중심이 되어가는 현시대에 '디지털 감성그래피'는 캘리그래피의 혁신입니다.

여러분도 아이패드와 애플 펜슬이 준비되셨나요? 이 책은 하루에 한 장씩, 한 장에 캘리그래피 하나씩 완성할 수 있도록 쉽고 친절하게 구성되어 있습니다. 책을 펼쳤을 때 여러 장을 볼 필요 없이 한 장 안에서 그대로 따라하기만 하면 캘리그래피가 완성되도록 구성하기 위해 많은 공을 들였습니다. 또한 프로크리에이트 자체 브러시만으로도 캘리와 함께 이미지 표현까지 응용하는 방법을 제시합니다. 굳이 새 브러시를 사지 않아도 나만의 작업 방향을 만들어가실 수 있을 거예요. 캘리그래피의 초보일수록 프로그램의 기본을 먼저 습득하는 게 중요하거든요. 매일 새로운 캘리 작품을 완성해 자신의 SNS에 올려보세요. 기본 브러시 네 개로 수백수천 가지 아름다운 캘리그래피가 완성되는 성취감을 느껴보세요. 특히 4장 초고수 챕터에서는 브러시만으로 멋진 배경이 만들어지는 마법과 같은 일도 일어날 겁니다.

디지털의 발달로 아날로그 캘리그래피에 익숙지 않았던 분들도 당장 캘리를 시작할 수 있게 되었습니다. 30년 넘게 붓과 종이, 그리고 서예를 사랑하던 저조차도 디지털 캘리그래피의 매력에 흠뻑 빠진 것처럼 여러분도 디지털캘리와 친구가 되길 바랍니다. 이제 절 따라올 준비도 되셨나요?

# CONTENTS

**Part 4** 초고수 브러시로 배경 만들기

# •책의 매력

## 한장구성!!
작가와 함께 하듯이 설명과 이미지가 한장으로 구성됐어요!

- 책을 펼친다!!
- 아이패드에서 프로크리에이트를 연다!
- 오른쪽 페이지 설명을 따라 실행하면
  왼쪽 페이지 옵션이 나와같은지 확인을 한다

- 왼쪽페이지
- 작업에 필요한 메뉴와 옵션을 이미지 한 장 안에 다 모아두었어요!

- 완성된 이미지를 바로 볼 수 있어요
- 오른쪽 페이지
- 쉽고 간결한 설명 + 컬러 원 포인트 레슨!
- 1.2.3~순서대로 따라가면 왼쪽이미지가 짠! 하고 나타나요.

# 이 책을 재미있게 보는 TiP

#인생은 여행

1. 캔버스를 열고 동작 → 추가 → 사진 삽입하기 버튼을 눌러 원하는 사진을 배경으로 열어줍니다.
스크립트 브러시를 준비합니다.
브러시 크기 20%, 불투명도 100%, 색상 → 검정색

2. 젤리 레슨:
① '생'의 'ㅅ'을 덮글자 안을 감싸듯 써줍니다. '생'이 강조되어 보입니다.
② '여'의 모음 'ㅕ' 획은 너무 짧게 쓰지 않도록 합니다.
③ '행'의 'ㅎ'은 연결하듯 한번에 써줍니다. '행'은 써야 할 획수가 많으니 다른 글자보다 커져도 괜찮습니다.

3. 동작 → 공유 → jpeg → 이미지 저장!

받침은 작고 가늘게 쓰기

두 개의 문장이 하나로 보이도록 구성하기

획을 길게 쓰되 곡선으로 돌려 쓰기

당신이 있어 언제나 든든해

따라쓰지만!
그 포인트를 꼭꼭
집어서 알려줘요
어때요?
쉬워 보이죠?

# 준비
## 프로크리에이트
## A to Z

# 1 디지털 캘리그래피의 매력

캘리그래피Calligraphy의 사전적 정의는
'글자를 아름답게 쓰는 기술'입니다.

calli=미, graphy=필법, 표현법 혹은
서법이라고 해석합니다.

아이패드에 펜슬로 쓰면 디지털Digital을 붙여
디지털 캘리그래피라 부릅니다.

## 1 디지털 캘리그래피의 장점

① 언제 어디서나 작업이 가능하다.
② 수정 · 보완이 쉽고 빠르다.
③ 이미지와 합성작업이 가능하다.
④ 작품을 바로 상업화하기에 효율적이고 편리하다.

## 2 디지털 캘리그래피의 단점

① 아이패드와 펜슬이라는 디지털 기기가 필요하다.
② 디지털 기기와 친하지 않으면 처음에는 용어나 프로그램이 불편하다.
③ 질감이 그대로 느껴지지 않는다.

## 3 아날로그 캘리그래피와 디지털 캘리그래피의 공통점

① 상업캘리그래피: 일상생활의 소품에 활용되므로 쉽고 편하게 상업화할 수 있다.
② 작품캘리그래피: 자기만의 이야기가 담긴 작품을 만들 수 있다.
③ 취미캘리그래피: 언제 어디서나 즐기는 나만의 취미가 될 수 있다.

# 2 프로크리에이트 구매 및 설치

1 앱스토어 △를 열고 검색창에 프로크리에이트 또는 Procreate를 입력하세요.

2 프로크리에이트는 유료앱으로 가격은 1만 2,000원입니다. 한번 구매하면 영구적으로 사용할 수 있어요.

3 아이패드 바탕화면에 프로크리에이트가 설치되셨나요? 앱 ✎을 실행하면 옆 페이지 아래와 같은 화면이 뜹니다.

4 위쪽 툴바에서 + 버튼을 누르면 이미 다양한 캔버스가 설정되어 있어요. 인스타그램정사각은 제가 미리 설정해 놓은 캔버스랍니다. 여러분은 스크린크기 캔버스를 눌러주세요.

5 아이패드 화면 크기로 맞춰진 캔버스가 열릴 거예요. 여러분의 아이패드 크기에 따라 캔버스 사이즈도 달라지겠죠?

6 화면 가득 채워진 캔버스를 엄지와 검지 두 손가락으로 꼬집 듯이 줄여주면 캔버스 화면이 작아집니다. 재미있죠?

# 3 캔버스 사이즈 설정

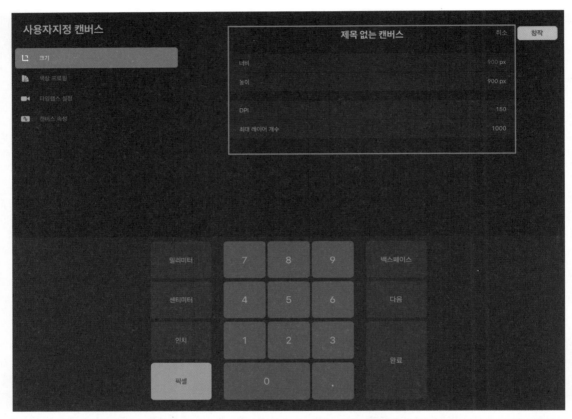

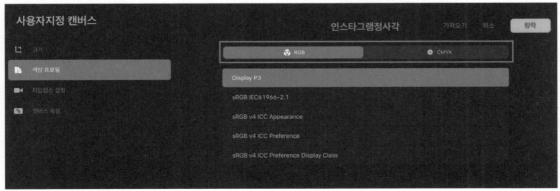

1 프로크리에이트 위쪽 툴바 오른쪽에 +를 누르고, 새로운 캔버스 오른쪽의 검은 상자를 누르세요. 앞으로 주로 사용할 캔버스 크기를 설정할게요. 우리는 인스타그램에 주로 올릴 예정이니 인스타그램용 캔버스를 만들어 둘게요.

2 제목 없는 캔버스를 클릭해 제목을 바꿔줍니다. 우리는 인스타그램 정사각이라고 할게요.
인스타용으로 900px * 900px 또는 1500px * 1500px을 설정

3 DPI 값은 72로 설정합니다. DPIDot Per Inch는 1인치 안에 표시할 수 있는 점의 수를 말해요. 웹용은 72DPI, 인쇄용은 300DPI가 적절해요. 우리는 인스타에 올릴 거니까 72로 합니다.

4 색상 프로필을 선택합니다. RGB와 CMYK 두가지 모드가 있어요. RGB는 웹용이고, CMYK는 인쇄용에 적합한 모드입니다. 인스타에 올릴 이미지는 꼭 RGB를 선택합니다.

5 이제 창작을 누르면 우리가 설정한 캔버스가 나올 거예요.

# 4 선 긋기 연습

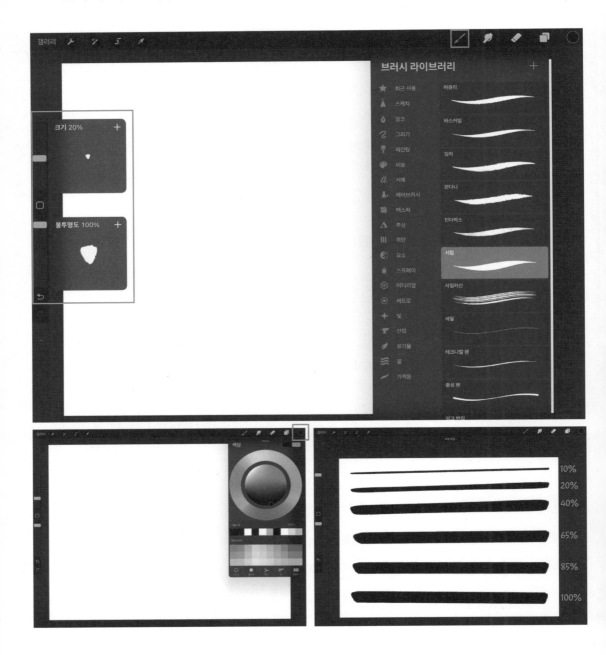

1 위쪽 툴바 오른쪽에 브러시 아이콘 █이 보이시나요? 누르면 붓 역할을 해줄 다양한 브러시 라이브러리가 펼쳐집니다. 우리가 가장 자주 사용할 브러시는 스크립트와 시럽 브러시입니다. 둘은 유사하지만 선의 질감이 살짝 달라요.

2 먼저 잉크 → 시럽 브러시를 선택합니다.

3 사이드바 위쪽은 브러시 크기, 아래쪽은 불투명도입니다. 바를 움직여 적절한 값을 설정합니다.
브러시 크기 20%, 불투명도 100%

4 이번에는 글자색을 골라 볼까요. 위쪽 툴바 오른쪽 끝에 색상 아이콘 ●을 누르고 검정색을 선택할게요.

5 이제 붓의 종류, 크기, 불투명도, 색상까지 모든 선택이 끝났습니다. 내가 원하는 붓이 준비된 셈이에요. 캔버스에 선을 그어 볼까요.

6 크기를 다르게 설정했는데도 별로 달라 보이지 않는다면 필압(애플펜슬을 화면에 대고 누르는 힘)을 조절해 보세요. 필압에 따라서도 굵기가 달라질 거예요.

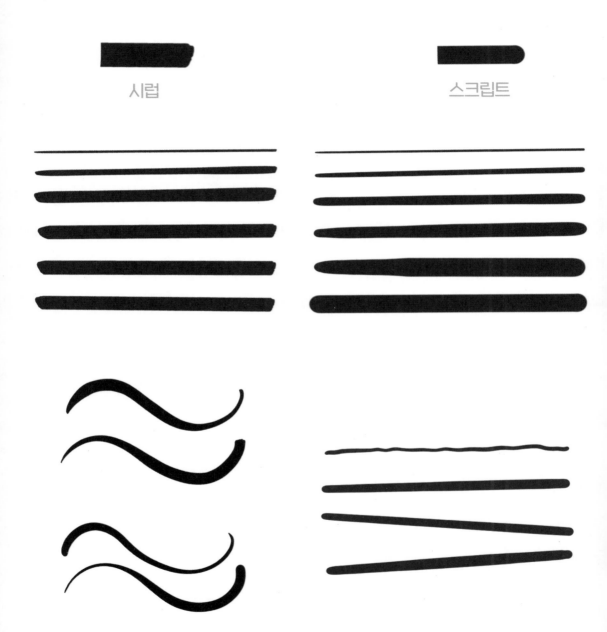

시럽

스크립트

7 **시럽**과 **스크립트**를 비교해 볼까요. 시럽은 선의 질감이 거칠거칠하고 그에 비해 스크립트는 선이 깔끔합니다.

8 시럽은 펜슬의 방향과 필압에 따라 시작과 끝부분에 다양한 스타일을 만들어 낼 수 있습니다. 스크립트는 펜슬의 방향이나 힘이 달라져도 시작과 끝부분이 모두 둥글게 나옵니다. 우리는 실전편에서 스크립트 브러시를 자주 사용할 거예요.

9 선을 그을 때는 필압 조절이 중요해요. 시작할 때는 펜슬을 꾹 눌러 필압을 높였다가 점점 힘을 빼보세요. 굵은 선에서 가는 선으로 자연스럽게 넘어가도록 연습합니다.

10 펜슬이 익숙지 않아 선이 삐뚤빼뚤한가요. 그럴 땐 펜슬을 천천히 움직이고, 끝날 때 펜슬을 바로 떼지 말고 꾹 눌렀다 천천히 떼어줍니다.

11 선을 긋고 펜슬을 떼지 않은 상태에서 위아래로 움직이면 선이 일정하게 움직일 거예요.

# 5 실행취소, 지우개 사용법

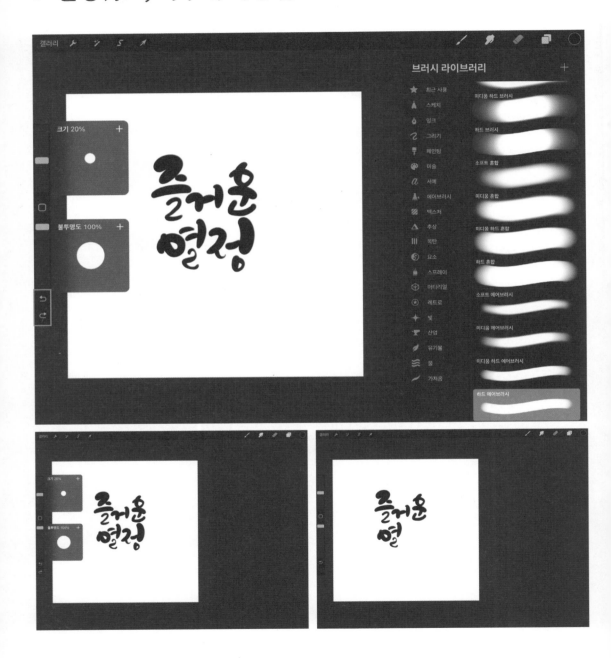

1 설정해둔 인스타그램정사각 캔버스를 열어주세요. 스크립트 브러시를 선택합니다. 왼쪽 사이드바에서 브러시 크기 20%, 불투명도 100%를 설정할게요. 색상은 검정색을 선택합니다.

2 즐거운 열정이라는 캘리그래피를 써봅니다. 방금 쓴 글자가 마음에 들지 않을 때 지우는 방법은 두 가지예요.
실행취소, 지우개

3 실행취소는 방금 쓴 획만 지울 수 있어요. 왼쪽 사이드바 아래 실행 취소 + 다시실행 🔄 버튼이 함께 있습니다. 실행취소 ↩ 버튼을 눌러줍니다. 방금 쓴 받침 ㅇ이 없어진 게 보이시나요? 다시실행 ↪ 버튼을 눌러주면 아까 썼던 ㅇ이 다시 나타납니다.

4 이번엔 지우개 ✏로 지워볼게요. 위쪽 툴바 오른쪽 중간에 지우개 아이콘이 보이시나요? 왼쪽 페이지처럼 라이브러리가 펼쳐지면 원하는 모양을 선택하세요. 우리는 에어브러시 → 하드에어브러시를 선택할게요.

5 브러시 크기 20%, 불투명도 100%로 설정하고 지워보세요. 너무 많이 지웠다구요? 우리에겐 다시실행 버튼이 있잖아요.

# 6 파일 저장방법

1    즐거운 열정 캘리 파일을 저장해 보겠습니다. 위쪽 툴바 왼쪽에서
동작 🔧을 누르고 공유 ⬆️를 눌러줍니다. 우리는 인스타그램에
올릴 예정이니 JPEG로 저장할게요.

2    중간쯤 보이는 이미지 저장을 눌러줍니다. 그럼 아이패드
갤러리에 저장이 됩니다.

3    아이패드에 온갖 사진과 동영상이 저장되어 있는 곳이
갤러리입니다. 지금 바로 갤러리를 눌러보세요.
즐거운 열정 작품이 보이시나요?

# 7 프로크리에이트 환경설정 및 제스처

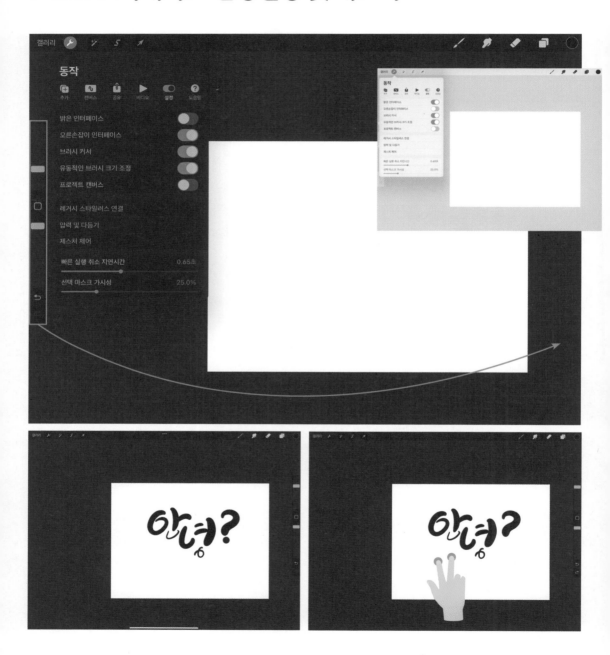

1 **화면 색상 설정:** 프로크리에이트에서는 어두운 인터페이스와 밝은 인터페이스 두 가지를 제공합니다. 지금까지 우리는 어두운 인터페이스로 작업을 했습니다. 밝은 인터페이스로 바꿔 보겠습니다. 동작 → 설정 → 밝은 인터페이스 차례대로 선택하세요. 우리는 계속 어두운 인터페이스로 작업을 할게요.

2 **오른손잡이 설정:** 기본적으로 브러시 크기 조절 사이드바가 왼쪽으로 설정되어 있습니다. 동작 → 설정 → 오른손잡이 인터페이스 이제 사이드바가 오른쪽으로 이동했습니다. 우리는 오른손잡이 설정으로 작업을 할게요.

3 **제스처 제어:** 아이패드는 손가락 제스처를 인식해 다양한 명령을 실행해 줍니다. 동작 → 설정 → 제스처제어 메뉴에서 손가락을 선택하고 오른쪽 세부사항은 모두 비활성화 시켜주세요.

4 안녕 캘리그래피를 캔버스에 써보세요. 손가락 제스처를 실행해 보세요. 손가락 두 개를 화면에 터치해 줍니다. 마지막에 쓴 물음표의 점이 없어지는 것이 보이시나요? 손가락 세 개를 화면에 터치해 줍니다. 없어졌던 물음표의 점이 다시 생깁니다. 실행취소, 다시실행 툴도 손가락 제스처를 통해 실행됩니다.

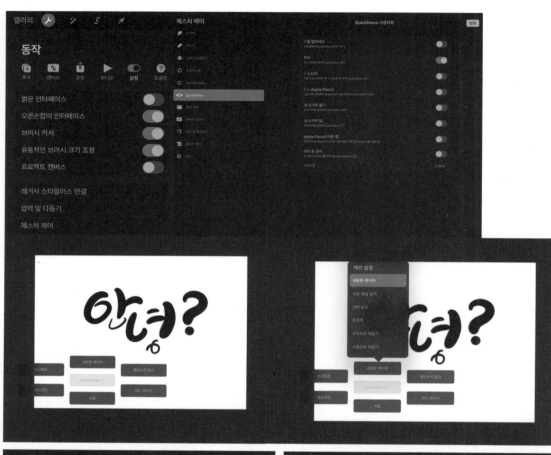

**5** **퀵메뉴**QuickMenu **제스처:** 자주 사용하는 액션을 바로 꺼내 쓸 수 있는 제스처입니다. 동작 → 설정 → 제스처제어 → 퀵1메뉴 → 터치 실행이 잘 되는지 볼까요. 손가락 하나를 화면에 터치해 봅니다. 짠! 퀵메뉴가 떴습니다.

**6** 퀵메뉴 설정을 원한다면 메뉴 중 하나를 꾹 누른 뒤 액션설정에서 자주 쓰는 사항을 설정해 보세요. 처음엔 낯설겠지만 프로크리에이트가 능숙해지면 자주 사용하는 액션을 설정하고 싶어질 거예요. 굉장히 편하거든요.

**7** **손가락 방해 금지:** 펜슬로 캘리그래피를 쓰다 보면 아이패드가 손바닥이나 손가락을 인식해서 작업에 방해를 받기도 합니다. 그럴 땐 펜슬만 인식하도록 동작 → 설정 → 제스처제어 일반 → 터치 동작 끔 선택하면 됩니다.

**8** **그리기 설정:** 글씨를 가지런히 쓰기 위해 줄노트에 쓰듯 화면에 격자를 표시해주는 기능입니다. 동작 → 캔버스 → 그리기 가이드 설정을 해준 다음 아래 그리기 가이드 편집으로 들어갑니다. 아래 툴바에서 불투명도를 20%~50%로, 두께는 25%~40%로 움직여보면 격자선이 조금씩 변할 거예요. 원하는 격자로 맞춰놓고 활용해 보세요.

# 8 프로크리에이트 캔버스 첫 화면 기능

**1** 갤러리    **2** 🔧    **3** ✏️    **4** ⟲    **5** ↗

**1** 갤러리 `갤러리`
프로크리에이트 첫 화면으로 이동합니다.

**2** 동작 🔧
파일추가, 캔버스 구성요소 및 관리, 파일 공유, 비디오,
인터페이스 설정 등 프로크리에이트 기본 설정을
할 수 있습니다.

**3** 조정 ✏️
캔버스 이미지의 색상균형, 가우시안, 노이즈 등
보정 기능이 있습니다

**4** 선택툴 ⟲
이미지를 선택하여 복사 및 색상을 채울 수 있고,
필요한 일부분을 수정할 수 있습니다.

**5** 이동툴 ↗
이미지를 선택하여 크기를 조정하고 이동할 수 있습니다.

6 ✏ 7 🖌 8 🧽 9 ▢ 10 ●

## 6 **브러시** ✏

캘리그래피 혹은 그림을 그리는 다양한 브러시가 있습니다.
브러시를 만들 수도, 수정할 수도 있습니다.

## 7 **문지르기** 🖌

문지르기를 누르면 브러시 라이브러리가 나옵니다. 표현하고자
하는 브러시를 선택하고,
이미지를 자연스럽게 뭉개거나 혼합할 수 있습니다.

## 8 **지우개** 🧽

지우개를 누르면 브러시 라이브러리가 나옵니다.
브러시를 선택하고 이미지를 지우거나 수정할 때 사용합니다.

## 9 **레이어** ▢

레이어를 관리할 수 있고, 레이어마다 여러 효과를 줄 수 있습니다.

## 10 **색상** ●

브러시 색상을 설정할 수 있습니다.

Part 2

실전

하루 한 장
감성캘리

# 1 기본 설정

1  위쪽 툴바 오른쪽의 + 버튼을 누릅니다. 우리가 미리 만들어둔
   인스타그램정사각 캔버스를 선택할게요.

2  브러시를 선택할 차례네요. 우리는 스크립트 브러시를 사용할
   거예요. 툴바 오른쪽에 브러시 ✎ 를 누릅니다.
   서예 → 스크립트를 선택합니다.

3  사이드바에서 브러시 크기 20%, 불투명도 100%를 설정할게요.
   글자색을 골라야겠죠. 툴바 오른쪽 끝에 색상 ⬤ 을 눌러 검정색을
   선택합니다.

4  캘리그래피를 쓸 모든 준비가 끝났습니다. 다음 페이지부터
   1~3번의 과정이 반복되는데, 자세한 설명은 생략할게요.
   당황하지 말고, 정 기억이 나지 않으면 이곳으로 되돌아오세요.
   1~3번만 잘 숙달되면 한 장에 한 작품을 완성할 수 있답니다!
   자, 시작해 볼까요?

한 화면에 보기 이해됐지?
우리 이제 시작해 볼까?

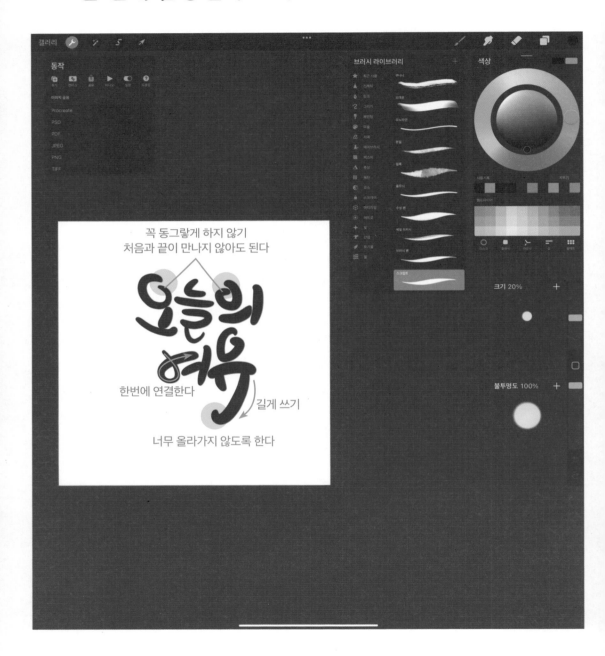

1   인스타용 캔버스와 스크립트 브러시를 준비합니다.
     브러시 크기 20%, 불투명도 100%, 색상 → 검정색

2   귀여운 캘리를 써보겠습니다. 글씨 전체 그룹을 동글동글한
     원 안에 넣는다는 느낌으로 쓰면 귀여운 느낌이 납니다.
     오늘의 여유라는 글씨에는 동그라미가 많아 귀여운 느낌을 더
     잘 살릴 수 있겠어요.

3   캘리 레슨:

     ① '오늘'의 'ㅇ'은 너무 동그랗지 않게 씁니다. 동그라미의 시작과 끝이 만나지 않도록
       틈을 줬어요.

     ② 아랫줄 '여유'는 윗줄 '오늘의' 글자 사이사이에 들어가도록 써보세요. 그래야 전체
       그룹이 동그라미 안에 들어간 느낌일 거예요.

     ③ '유'에서 모음 'ㅠ'의 오른쪽 획의 끝선이 너무 위로 올라가지 않는 게 좋아요.

4   인스타그램에 하루 한 장씩 완성된 캘리를 올려보세요.
     저장하는 방법도 간단해요.
     동작 → 공유 → jpeg → 이미지 저장!

# #마음의 그릇

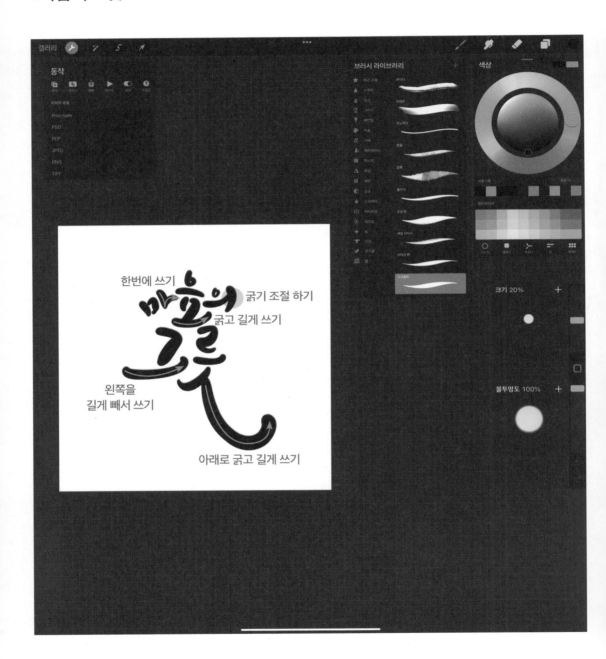

**1** 인스타 캔버스와 스크립트 브러시를 준비합니다.
브러시 크기 20%, 불투명도 100%, 색상 → 검정색

**2** 한 번 더 귀여운 캘리에 도전해 볼게요. 곡선을 잘 이용하면 귀여운
느낌을 더 잘 살릴 수 있어요.

**3** 캘리 레슨:

① '마'의 'ㅏ'를 한번에 연결해서 써보세요.

② '음'의 받침 'ㅁ'은 획을 나눠 써보세요. 마지막 가로획은 오른쪽으로 길게 뺍니다.

③ '의'의 가로세로획의 굵기 조절이 포인트예요. 펜슬을 힘주어 누르면 획이 굵어져요.

④ '그'에서 'ㅡ'의 획을 왼쪽으로 길게 써보세요.

⑤ '릇'의 'ㅅ' 받침이 길게 뻗어 나가듯이 쓰고 펜을 눌러 굵기 조절을 하며 써보세요.

**4** 하루 한 장 감성캘리가 완성되었어요.
동작 → 공유 → jpeg → 이미지 저장!

# #행복의 속도

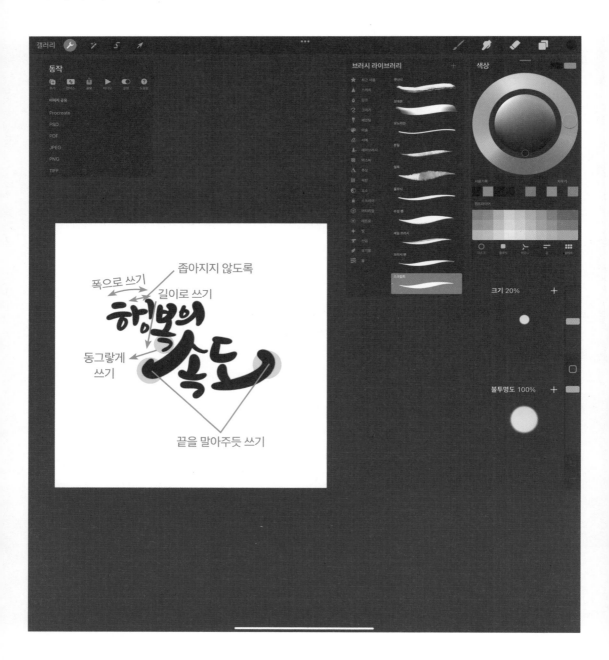

**1** 인스타용 캔버스와 스크립트 브러시를 준비합니다.
브러시 크기 20%, 불투명도 100%, 색상 → 검정색

**2** 귀여운 캘리는 언제 봐도 기분이 좋아져요.
'행복'한 글귀라면 귀여운 느낌이 더 잘 어울리겠네요.

**3** 캘리 레슨 :

① '행'의 모음 'ㅐ'의 폭이 좁아지지 않도록 신경 써서 전체 폭이 넓어지도록 써보세요.

② '복'은 다른 글자보다 길게 보이도록 씁니다. 받침의 'ㄱ'을 짧고 동그랗게 써서 귀여운
느낌을 가져갑니다.

③ '속도'의 속은 윗줄 '복'과 '의' 사이에 자리를 잡아줍니다. 펜슬의 필압을 조절해서
'ㅅ'과 'ㄴ'는 굵게 눌러 써보세요.

**4** 동작 → 공유 → jpeg → 이미지 저장!

# #너는 언제나 소중한 사람

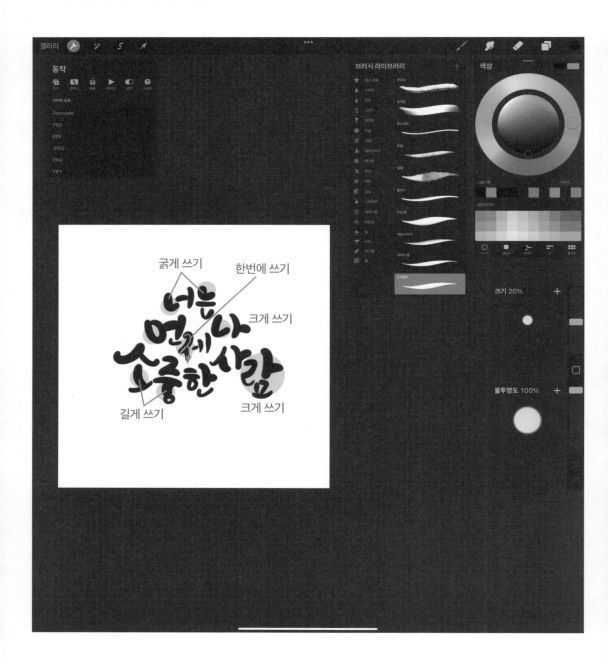

**1** 인스타용 캔버스와 스크립트 브러시를 준비합니다.
브러시 크기 20%, 불투명도 100%, 색상 → 검정색

**2** 소중한 느낌을 주는 캘리 레슨:

① '너는'의 'ㄴ'은 둘 다 굵게 쓰고 모음과 받침 'ㄴ'은 가늘게 씁니다. 입체감을 줄 수 있습니다.

② '언제나' 세 글자를 똑같은 크기로 쓰지 않도록 주의하세요. 굵기에 두껍게, 얇게 변화를 주는 것도 잊지 마세요.

③ '소중'의 모음 'ㅗ'와 'ㅜ'의 세로획을 조금 길게 빼주세요.

④ '람'의 크기가 작지 않도록 써보세요.

⑤ '소중한사람' 그룹의 위아래 공간이 자유롭도록 써보세요.

**3** 동작 → 공유 → jpeg → 이미지 저장!

# #원하는 대로 이루어진다

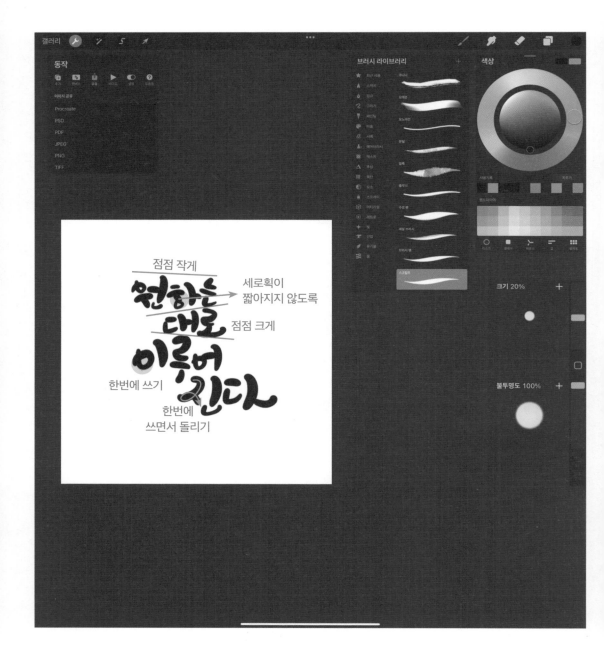

1  **캔버스와 스크립트 브러시를 준비합니다.**
브러시 크기 20%, 불투명도 100%, 색상 → 검정색

2  **귀여운 캘리 레슨:**
① '원하'의 크기는 비슷하게 서로 마주 보도록 써보세요. 받침의 'ㄴ'은 작고 가늘게
써보세요.
② '이루어'에서 'ㅇ'과 'ㄹ'은 한번에 연결해서 써보세요. 동글동글 귀여운 느낌이
살아납니다.
③ '진다'의 크기가 비슷하게 써주되 '진'의 받침 'ㄴ'은 가로선을 가늘고 길게 빼서
써보세요.
④ '이루어진다'는 위의 그룹보다 전체적으로 크게 써줍니다.

3  **동작 → 공유 → jpeg → 이미지 저장!**

와우! 너무 쉽지 않아?
이제 사진위에도 써볼까?

# 3 사진 위에 캘리 쓰기

1  하얀 바탕에 캘리를 쓰다 보니 심심합니다. 이제는 원하는 사진 위에 캘리그래피를 써보고 싶어지네요. 자, 빈 캔버스에 사진을 삽입하는 방법을 알아볼게요.

2  캔버스를 준비합니다. 손가락으로 화면을 꼬집어 캔버스 화면을 줄여줍니다.

3  위쪽 툴바 왼쪽에서 동작 메뉴를 선택하고 추가 → 사진삽입 버튼을 눌러줍니다.

4  아이패드 갤러리에 있는 사진이 나오네요. 배경으로 쓸 사진을 선택하면 캔버스에 사진이 열린 것을 확인할 수 있습니다.

5  다음 페이지부터 1~4번 과정은 생략할게요.

# #인생은 여행

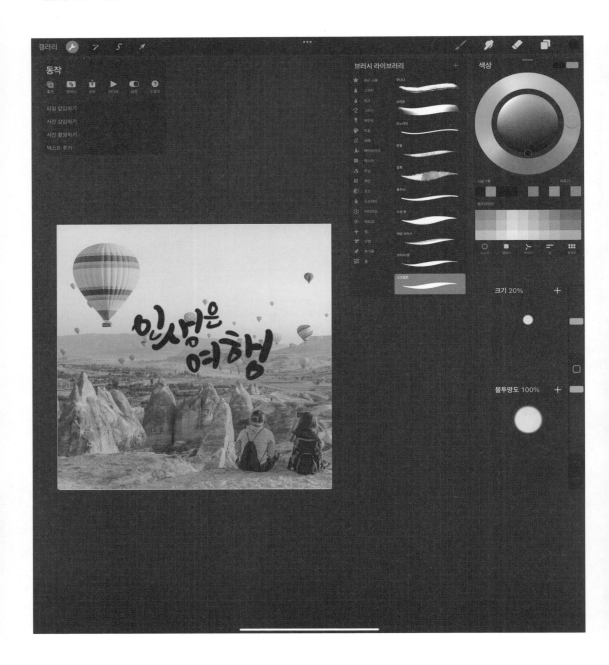

**1** 캔버스를 열고 동작 → 추가 → 사진 삽입하기 버튼을 눌러
원하는 사진을 배경으로 열어줍니다.
스크립트 브러시를 준비합니다.
브러시 크기 20%, 불투명도 100%, 색상 → 검정색

**2** 캘리 레슨:

① '생'의 'ㅅ'을 앞글자 '인'을 감싸듯 써줍니다. '생'이 강조되어 보입니다.

② '여'의 모음 'ㅕ' 획은 너무 짧게 쓰지 않도록 합니다.

③ '행'의 'ㅎ'은 연결하듯이 한번에 써줍니다. '행'은 써야 할 획수가 많으니 다른
글자보다 커져도 괜찮습니다.

**3** 동작 → 공유 → jpeg → 이미지 저장!

# #생일 축하해

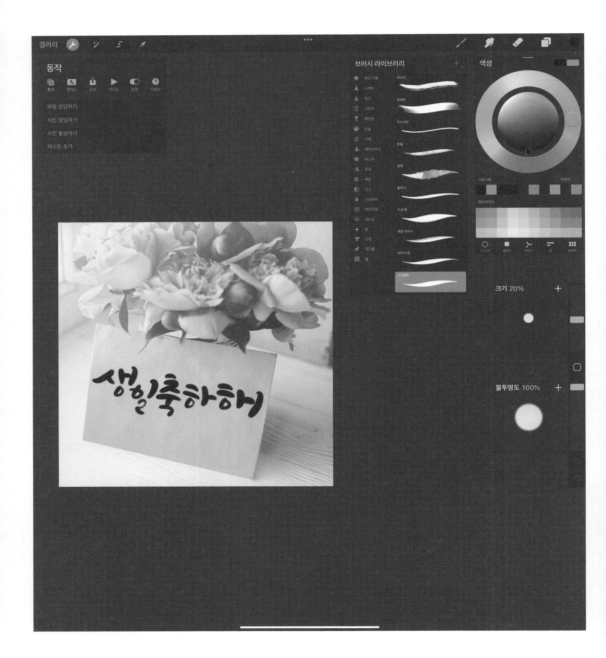

1   캔버스를 열고 동작 → 추가 → 사진 삽입하기 버튼을 눌러
    글씨와 어울리는 꽃병 사진을 배경으로 선택했어요.
    스크립트 브러시를 준비합니다.
    브러시 크기 20%, 불투명도 100%, 색상 → 검정색

2   생일축하해를 귀여운 느낌으로 써보려 합니다.
    아이들, 사랑하는 사람에게 귀엽게 보내는 축하 캘리입니다.

3   캘리 레슨:

    ① '생'의 'ㅅ'을 왼쪽으로 길게 빼봅니다.

    ② '일'이 앞글자와 나란히 되지 않도록 위치를 생각하며 써보세요.

    ③ '축하해'의 가로획이 직선이 아닌 곡선이 되도록 써줍니다.

    ④ 사진에서 메시지 카드가 사선으로 되어 있으니 카드의 윗선 라인에 맞춰 글씨도
       사선으로 써야겠죠.

4   동작 → 공유 → jpeg → 이미지 저장!

# #오늘도 사랑해

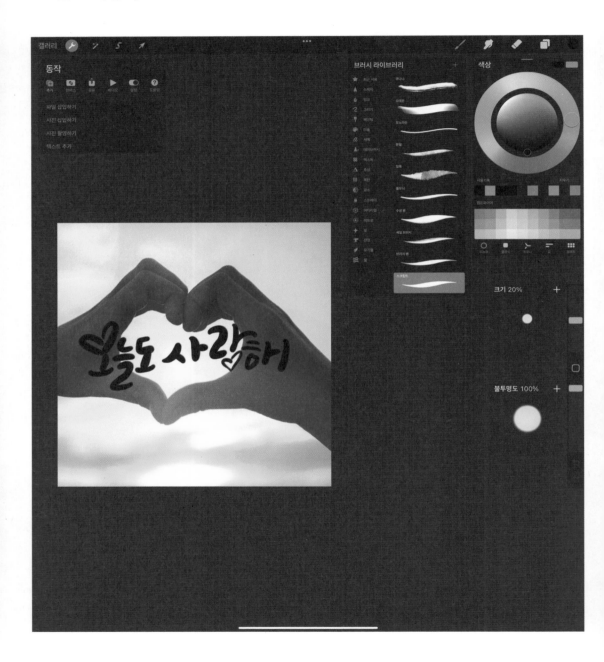

1 캔버스를 열고 사진 한가운데 글씨를 넣을 공간이 있는 사진을
배경으로 선택합니다. 스크립트 브러시를 준비합니다.
브러시 크기 20%, 불투명도 100%, 색상 → 검정색

2 캘리 레슨:

① '오'의 'ㅇ'를 하트 모양으로 써서 포인트를 줍니다. 한번에 쓰려고 하지 말고 왼쪽 한
번 오른쪽 한 번으로 나눠 써서 하트를 완성해줍니다.

② 'ㄹ' 받침을 한번에 쓰면 부드럽게 표현됩니다.

③ '사, 해'의 모음 'ㅏ'의 점이 짧지 않게 합니다. 모음 'ㅐ'의 폭은 너무 좁아지지 않도록
합니다. 좁아지면 귀여운 느낌이 줄어듭니다.

④ '랑' 의 'ㅇ' 받침도 하트 모양으로 씁니다. 펜슬의 필압이 강해지지 않도록 주의하면서
얇게 표현합니다. 하트가 납작해지지 않게 길이로 보이게 해주세요

3 동작 → 공유 → jpeg → 이미지 저장!

# #나의 힐링푸드

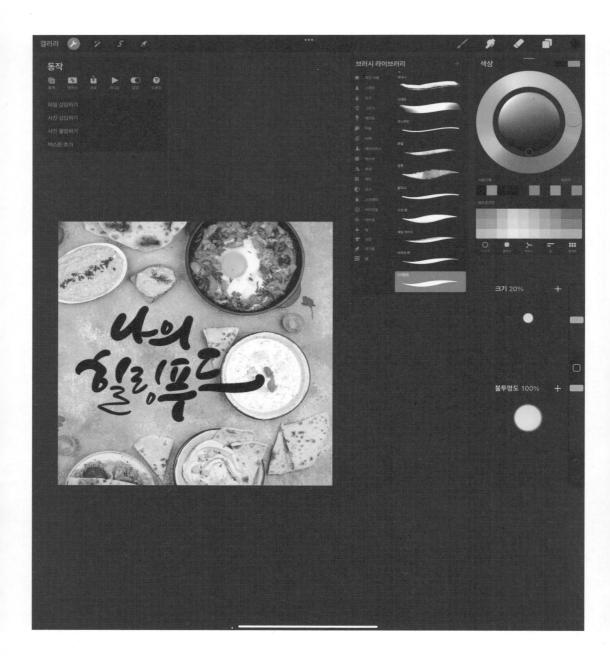

**1** 좋아하는 음식 사진을 찍었다면 그 위에 캘리를 써볼까요?
인스타용 캔버스를 열고 음식 사진을 불러와 배경에 깔아주세요.
그리고 스크립트 브러시를 준비합니다.
브러시 크기 20%, 불투명도 100%, 색상 → 검정색

**2** 캘리 레슨:

① '나의'에서 모음 'ㅏ'와 'ㅢ'는 각각 끊지 말고 연결해서 써보세요.

② '힐'에서 'ㅎ'은 필압을 넣어 굵게 써보세요. 받침 'ㄹ'과 자음 'ㄹ'은 펜슬을 가볍게 잡고 최대한 가늘게 써보세요. 어울림이 보기 좋습니다.

③ '드'에서 모음 'ㅡ'는 선을 길게 뻗듯이 써줍니다. 가로획이 길게 뻗어지면서 사진과 캘리에 여유가 생깁니다.

**3** 동작 → 공유 → jpeg → 이미지 저장!

# #인생의 우아한 쉼표

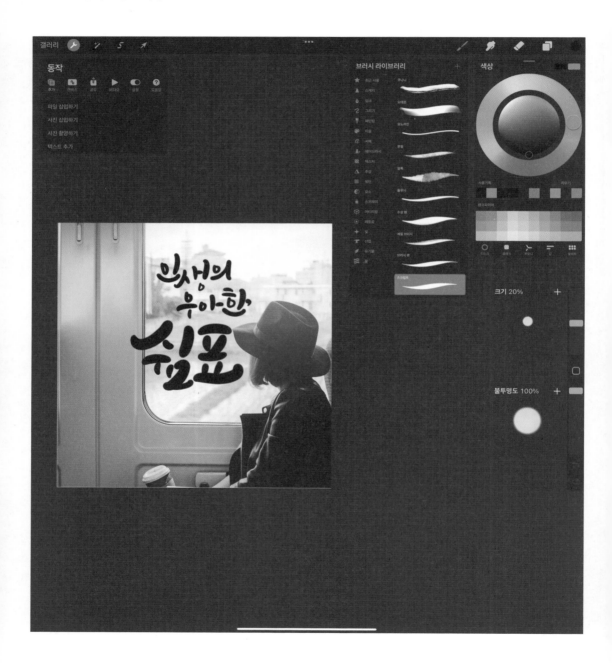

**1** 캔버스를 열고 동작 → 추가 → 사진 삽입하기 버튼을 눌러 우아한 사진을 배경으로 불러옵니다. 스크립트 브러시를 준비해 주세요.
브러시 크기 20%, 불투명도 100%, 색상 → 검정색

**2** 이번에도 귀여운 느낌으로 표현해 보겠습니다. 계속해서 귀여운 느낌의 캘리를 다양하게 써보는 중입니다. 어떤 문구라도 귀엽게 표현할 수 있도록 저의 레슨을 잘 따라와 보세요.

**3** 캘리 레슨:

① '인'의 받침 'ㄴ'을 미소를 머금은 듯 직선이 아닌 곡선으로 씁니다.

② '우'의 모음 'ㅜ'의 획이 서로 붙지 않도록 합니다.

③ '한'의 모음 'ㅏ'의 점을 쉼표처럼 표현합니다. 받침 'ㄴ'도 최대한 부드럽게 표현해 봅니다.

④ '쉼표'는 필압을 주어 굵게 써서 '인생의 우아한'을 받쳐주도록 크게 씁니다. 안정감이 느껴질 거예요. 사진 위에 캘리그래피를 쓸 때는 구도가 중요합니다. 사진에서 중요하게 보여주고자 하는 주인공과 캘리그래피를 써야 하는 위치를 항상 생각하면서 써주세요.

**4** 동작 → 공유 → jpeg → 이미지 저장!

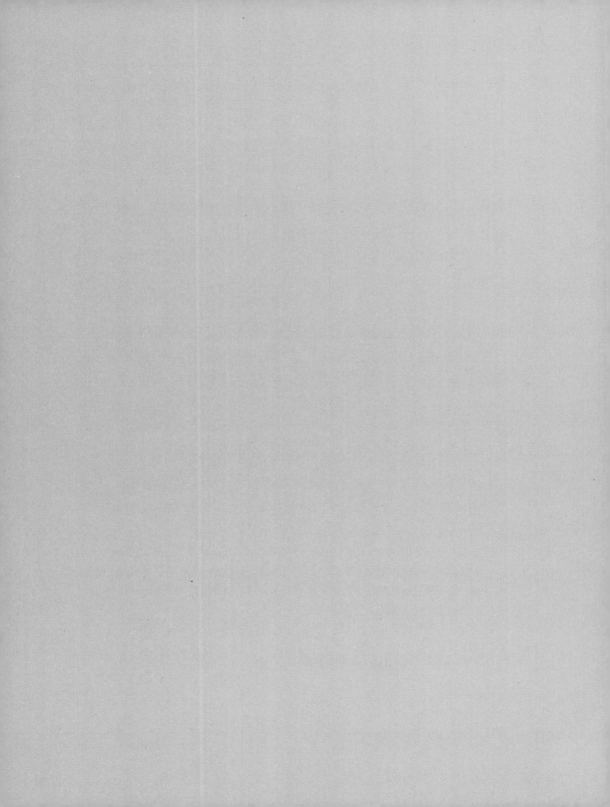

검정 칼리
너무 따분하지 않아?
이젠 다양한 칼러를 적용해볼래?
같이 하자!

# 4 색상 설정

1   글자에 자유자재로 색을 넣어보겠습니다. 위쪽 툴바 오른쪽의
색상 ⬤ 을 누릅니다. 5가지 색상 모드가 제공됩니다.
각자 편한 모드를 선택하면 됩니다. 참고로 디스크 모드는 화면에
보이는 색을 바로 찍어서 선택하는 방법이라 색상 선택이 어려운
초보자들에게 가장 편리합니다. 우리는 디스크 모드를 주로
사용합니다.

2   색상 모드:

① **디스크 모드**: 두 개의 탭으로 색조를 선택하고 채도와 명도를 선택해 최종 색상을
정함

② **클래식 모드**: 색조, 채도, 명도 3개의 슬라이드를 좌우로 움직여 색상 선택

③ **하모니 모드**: 두 개의 원 중 큰 원으로 색을 선택, 작은 원으로 보색, 지정 옵션을 선택

④ **값 모드**: HSB와 RGB의 슬라이드를 조정, 또는 16진값을 입력해 색상 선택

⑤ **팔레트 모드**: 기본 팔레트를 사용하거나 자주 쓰는 색상을 모아 나만의 팔레트를
만듦

3   이미지에서 색상을 추출할 수도 있어요. 사이드바 중간의 네모
버튼 ⬛ 을 누르면 캔버스 화면에 돋보기가 나타나요. 돋보기에
지금 선택된 색상 컬러가 표시됩니다.

# #꽃보다 예쁜 너

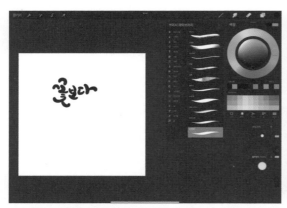 

**1** 캔버스를 열고 스크립트 브러시를 준비합니다.
브러시 크기 20%, 불투명도 100%, 색상 → 검정색

**2** 캘리 레슨:

① '꽃'의 'ㄲ'을 동그랗게 원을 그리듯 그려줍니다. 받침의 'ㅊ'의 간격이 좁아지지 않도록
넓게 써보세요.

② '보'의 모음 'ㅗ'는 한번에 쓰되 가로획을 직선이 아닌 곡선으로 써보세요.
귀여운 느낌을 줍니다.

③ '다'의 모음 'ㅏ'는 살짝 필압을 주며 써보세요.

**3** 이제 글자색을 바꿔볼게요. 색상 설정 → 디스크 → 빨강을
선택해 줍니다. 포인트로 빨간 꽃을 그려볼게요.

④ '예'의 'ㅇ' 대신 꽃을 그려서 포인트를 줍니다. 꽃잎을 한번에 그리려 하지 마세요. 한
잎 한 잎 두께감을 주며 그립니다. 잎들이 너무 중앙에 모이지 않도록 주의하세요.
캘리그래피의 표현 방법 중 하나가 이미지를 넣어 글자처럼 표현할 수 있다는
거예요. 컬러를 입혀서 꽃을 넣으니 더 환하게 표현되었죠?

**4** 다시 원래 글자색으로 돌아올게요. 디스크 → 사용 기록 → 검정을
선택합니다. 나머지 글자를 씁니다.

⑤ 빨간 꽃잎 옆에 모음 'ㅖ'를 써줍니다.

⑥ '쁜'의 'ㅃ'에서 앞의 'ㅂ'은 작게 뒤의 'ㅂ'은 크게 써줍니다.

⑦ '너'는 '꽃'만큼 크게 써주고 모음 'ㅓ'의 세로획을 길게 내려 씁니다.

⑧ 마지막으로 꽃잎의 수술을 그려주고 마무리합니다.

# #너의 매일을 응원해

**1** **캔버스를 열고 스크립트 브러시를 준비합니다.**
브러시 크기 20%, 불투명도 100%, 색상 → 검정색

**2** **캘리 레슨:**

① '너'를 살짝 크게 쓰고 '의'는 줄을 맞추지 말고 내려서 써보세요.

② '매일'을 '너'보다 앞에서 시작하도록 써줍니다. '을'은 '의'의 뒤에 붙도록 써보세요. 다섯 글자가 하나의 원 안에 들어간 느낌입니다.

**3** **글자색을 바꿔볼게요.**
**색상 → 분홍색(색상값 #eb9496)을 선택합니다. 사이드바에서 브러시 크기도 키워볼게요.**
브러시 크기 25%, 불투명도 100%

③ '응'의 'ㅇ'을 한번에 씁니다. 처음과 끝이 교차해도 좋습니다.

④ '원'의 'ㅇ'은 끝을 매듭짓지 않게 써보세요.

⑤ '해'의 'ㅇ'을 약간 세모처럼 써보세요. 세 가지 'ㅇ'이 모두 다른 모양이 나왔네요. '응원해'에 다른 컬러를 주고 크게 써주니 캘리그래피를 쓰는 나에게 응원하는 느낌이 드네요.

# #너와 나의 사랑의 연결고리

**1** 캔버스를 열고 스크립트 브러시를 준비합니다. 이번엔 글자색부터
설정해 볼게요. **색상 → 분홍색(색상값 #eb9495)을 선택합니다.**
브러시 크기 15%, 불투명도 100%

**2** 캘리 레슨:

① '너와'에서 모음 'ㅓ, ㅗ' 는 길게 길게 써줍니다. 한번에 연결하듯 쓰면서 가로획,
세로획이 딱딱해 보이지 않도록 합니다.

② '와' 밑에서 '사'를 시작합니다.

③ '랑'의 모음 '라'를 길게 길게 써보세요. 받침 'ㅇ'은 너무 크지 않아야 어울려요.

**3** 글자색을 바꿔볼게요.
**색상 → 파랑색(색상값 #54bcc4)을 선택합니다.**
**브러시 크기도 20%로 키워줄게요.**

④ '연'의 모음 'ㅕ' 와 'ㄴ'이 연결되게 쓸 거예요. 전체적으로 긴 느낌이 나게 해주세요.

⑤ '결'의 'ㄹ'은 한번에 쓰면서 마지막에 획을 돌려 끝을 마무리합니다. 받침 'ㄹ'을
돌려서 길게 빼니 연결의 연장으로 보이시나요?

# #언제나 내겐 소중한 사람

**1** 캔버스를 열고 브러시를 선택하기 전에 색상부터 설정합니다. 색상 → 노랑색(색상값 #f1ed93)을 선택합니다. 노랑색을 누른 상태에서 캔버스로 끌어옵니다. 배경이 노랑색으로 채워질 거예요.

**2** 이제 스크립트 브러시를 준비합니다.
브러시 크기 25%, 불투명도 100%, 색상 → 파랑색(색상값 #7687b6)

**3** 캘리 레슨:

① '언'의 '어'는 필압을 줘서 두껍게 써보세요. 받침 'ㄴ'은 가늘게 써보세요.

② '제'의 'ㅈ'은 획을 길게 써보세요.

③ '겐'은 '내'보다 반쯤 내려서 써보세요. 받침 'ㄴ'은 가로가 너무 짧지 않아야 어울려요.

④ '소중'의 모음 'ㅗ, ㅜ'의 길이는 살짝 길게 쓰고 너무 직선이 되지 않도록 해보세요.

⑤ '사람'의 '람'은 크게 써요. 받침 'ㅁ'을 쓸 때 획을 한번에 돌려 써보세요.

⑥ 앞줄이 나란해지지 않도록 유의하세요.

# #원하는 대로 이루어진다

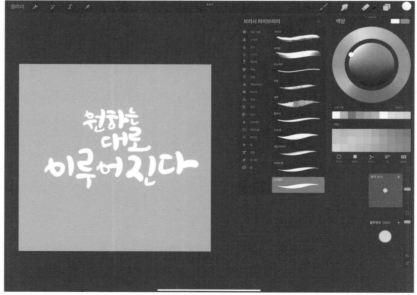

**1** 캔버스를 열고 색상부터 설정합니다. **색상 → 파랑색(색상값 #85b1cd)**을 선택합니다. 파랑색을 누른 상태에서 캔버스로 끌어옵니다. 파랑색 배경이 되었네요.

**2** 스크립트 브러시를 준비합니다. 파랑색 배경에 흰색 글자를 써볼게요.
브러시 크기 20%, 불투명도 100%, 색상 → 흰색(색상값#ffffff)

**3** 캘리 레슨:

① '원하는'은 글자 크기가 점점 작아지게 써보세요. '하'에서 'ㅎ'의 연결선을 잘 보고 따라해보세요.

② '하는'의 작아진 공간 밑에 '대로'를 써보세요.

③ '이루어진다'는 'ㅇ'을 한번에 동그랗게 써보세요. 끝을 X로 교차시키며 마무리합니다.

④ '루'의 'ㄹ'을 크게 써줍니다. 그래야 균형이 맞거든요.

⑤ '진'의 'ㅈ'을 한번에 쓰며 크게 써줍니다. 대신 받침 'ㄴ'은 작아져야 귀여움을 유지할 수 있어요.

# #부자되시개

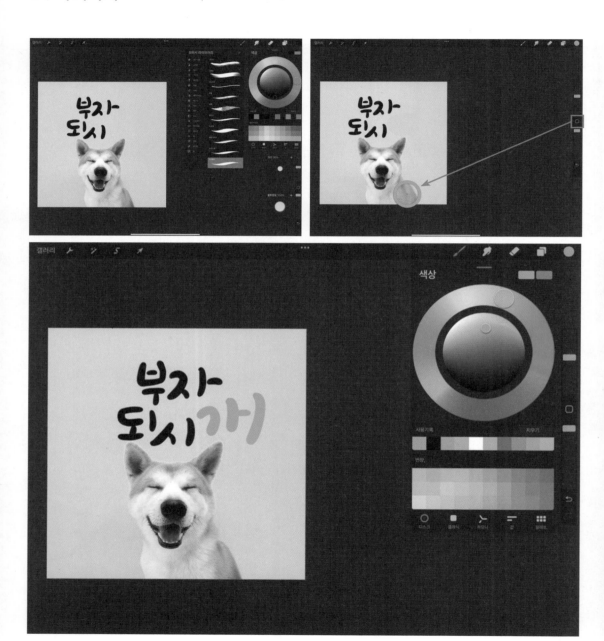

**1** 캔버스를 준비하고 귀여운 강아지 사진을 배경으로 깔아볼게요. 잊지 않으셨죠? 동작 → 추가 → 사진 삽입하기를 선택하면 됩니다.

**2** 이제 스크립트 브러시를 준비합니다.
브러시 크기 30%, 불투명도 100%, 색상 → 검정색

**3** 캘리 레슨:

① '부'의 'ㅂ'을 한번에 쓰고 세로획을 써서 마무리합니다. 모음 'ㅜ'의 가로획이 너무 길지 않도록 합니다.

② '자'의 'ㅈ'을 '부'의 모음 'ㅜ'의 공간 사이로 들어가듯이 써보세요.

③ '되'의 'ㄷ'은 오른쪽에서 시작해 한번에 완성해 보세요.

④ 받침이 없는 단순한 획을 써야 하니 한 줄에 나란해지지 않도록 합니다. '시'는 '되'보다 낮은 위치에서 시작합니다.

**4** 글자색을 바꿔볼게요. 브러시 크기를 설정하는 사이드바에서 중간에 네모 버튼을 선택합니다. 돋보기에 강아지 털 색상이 선택되도록 합니다. 그 상태에서 색상●에 들어가면 털 색상인 노란색(색상값 #cda060)이 나와 있을 거예요. 글자색이 노란색으로 바뀌었습니다.

⑤ '개'의 'ㄱ'을 둥글게 써보세요. 'ㅐ'의 폭이 좁아지지 않도록 넓게 펼치듯 씁니다. 사진의 주인공인 '개'라는 글자가 포인트가 되도록 크게 써줍니다.

# #오늘의 맛

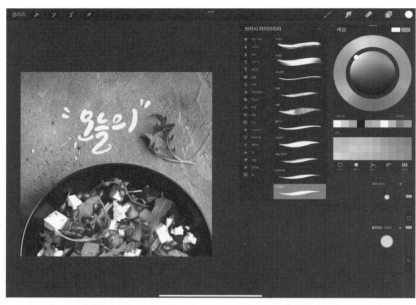

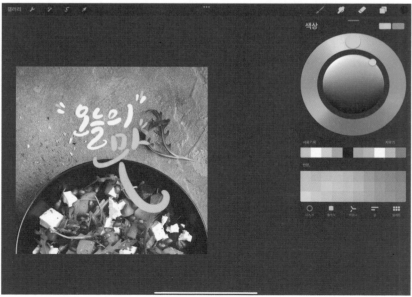

1 캔버스를 열고 배경을 불러옵니다. 동작 → 추가 → 사진 삽입하기 버튼을 누릅니다. 스크립트 브러시를 준비할게요.
브러시 크기 25%, 불투명도 100%, 색상 → 연한 핑크색(색상값 #fcedf7)

2 캘리 레슨:

① '오'의 모음 'ㅗ'의 획이 직선이 안되도록 합니다. 끊어서 따로따로 쓰며 가로획은 살짝 동그랗게 써보세요.

② '늘'의 'ㄹ'은 획 한번으로 부드럽게 연결합니다. 처음에는 필압을 줘서 두께를 주고 뒤로 갈수록 필압을 빼며 가로획을 가늘게 마무리합니다. 'ㄹ'은 사선의 획을 길게 써줍니다. 그게 매력이니까요

③ '의'의 모음 'ㅣ' 획이 '으'에 너무 붙지 않도록 써보세요.

④ 앞뒤로 " " 따옴표를 붙여줍니다.

3 이제 글자색을 바꿔볼게요. 색상 → 노랑(색상값 #fce81e)을 선택합니다.

⑤ '맛'의 받침 'ㅅ'은 공간을 최대한 이용해 볼게요. 획을 길게 빼니 음식 사진과 캘리가 잘 어울리지 않나요? 그리고 필압을 줘서 살짝 굵게 써보세요. 캘리도 음식처럼 맛있게 써졌습니다. 마지막으로 따옴표 효과를 줍니다. 분위기가 더 밝고 활기차 보이네요.

# #지금은 힐링 시간

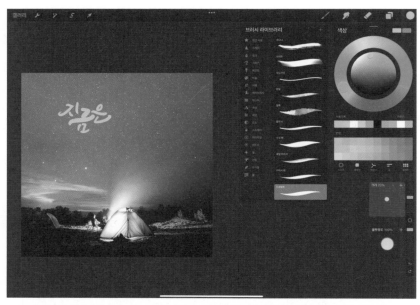

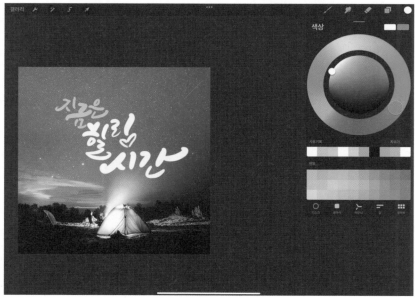

**1** 캔버스를 열고 배경을 불러옵니다. 스크립트 브러시도 준비합니다.

브러시 크기 20%, 불투명도 100%, 색상 → 밝은하늘(색상값 #91ece2)

**2** 캘리 레슨:

① '지'에서 'ㅈ'의 끝을 한번에 완성하려고 하지 말고 살짝 머무르면서 필압을 조절해 조심스럽게 위로 올려 마무리하세요.

② '금'의 모음 'ㅡ'는 가로획을 '지' 밑에 쓰기 때문에 선이 너무 처지지 않도록 주의합니다. 획이 두껍다는 것 잊지 마세요.

③ '은'의 'ㄴ'은 가로획을 살짝 길게 그으며 위로 올려보세요.

**3** 글자색을 바꿔볼게요. 색상 → 흰색(색상값 #ffffff)을 선택합니다.

④ '힐'의 'ㅎ'에서 획을 하트로 채워서 포인트를 줍니다.

⑤ '링'은 '힐'이 획이 많아 길이로 보이므로 '힐'보다 올려서 써보세요. 받침 획을 두 번 그려 하트를 완성합니다. 힐링이라는 단어를 쓰는 것만으로도 잠시 행복해지네요.

⑥ '시간'의 'ㅅ, ㅏ'의 획을 길게 뻗어주면서 끝 마무리를 살짝 올리듯 써보세요.

# #조금은 쉬고 싶은 며칠

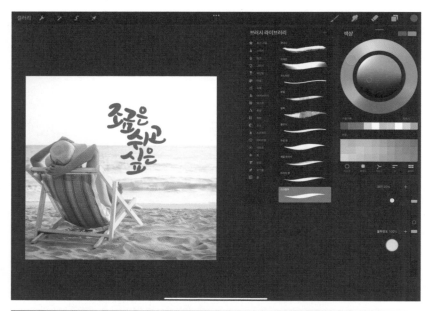

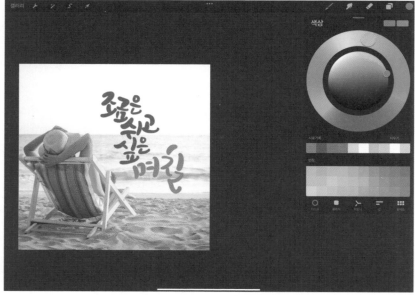

**1** 캔버스를 열고 원하는 배경을 넣고 스크립트 브러시를 준비합니다.
브러시 크기 20%, 불투명도 100%, 색상 → 진한녹색(색상값 #55674b)

**2** 캘리 레슨:

① '조금'은 서로 마주보듯 써줍니다. '금'이 '조'보다 길이로 길게 쓰여져 있으니 '은'은 너무 처지지 않도록 올려서 써줍니다.

② '금' 뒤에서 '쉬고'를 시작합니다.

③ '쉬' 아래의 사이 공간을 보며 '싶'의 위치를 잡아줍니다. 받침 'ㅍ'의 가로획은 길게 써줍니다.

**3** 이제 글자색을 바꿔볼게요. 황색(색상값 #b37400)을 선택합니다.

④ '싶은'의 글자 크기가 달라서 생기는 공간이 있습니다. 그 공간 안에 '며'를 써보세요.

⑤ '칠'에서 'ㅊ' 획의 첫 획은 필압을 줘서 굵게 쓰고, 'ㅈ'은 필압을 빼고 가늘게 써보세요. 받침 'ㄹ'은 두 번에 나눠 써주며 획의 굵기를 달라지게 조절하며 써보세요.

# #사랑할수록 좋아지는 너

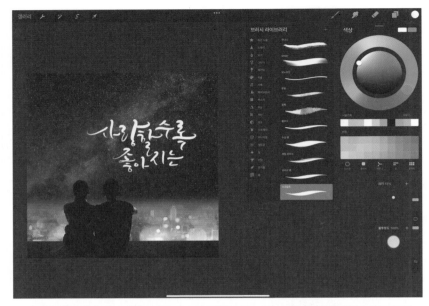

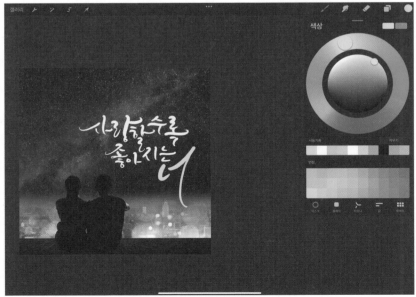

**1** 캔버스를 열고 원하는 배경을 설정합니다. 스크립트 브러시를
준비합니다. 어두운 배경이니 흰색 글자를 써볼게요.
브러시 크기 15%, 불투명도 100%, 색상 → 밝은흰색(색상값 #f5f0f0)

**2** 캘리 레슨:

① '사'의 'ㅅ'을 펜슬을 살짝 누른 상태에서 쓰되 길게 빼면서 굵기 조절을 해보세요.

② '랑'의 'ㅏ, ㅇ'은 한번에 연결해서 씁니다.

③ '할'을 길이로 보이도록 써보세요.

④ '수록'의 가로획도 다른 세로획들처럼 부드럽게 써보세요. '록'의 가로획은 끝이 위로
향하게 예쁘게 올려 써줍니다.

⑤ '좋'의 모음 'ㅗ'의 굵기를 조절하며 돌려 써보세요. 가로획이 많은데 곡선으로
부드럽게 빼서 쓰니 마치 획이 움직이는 것 같습니다.

**3** 이제 글자색을 바꿔볼게요. 노랑(색상값 #fde622)을 선택합니다.

⑥ '는' 밑에 '너'를 쓰며 'ㅓ'의 가로세로획은 길고 넓게 써보세요. '너'만 색상을 바꾸면
사진과 캘리의 구도가 안정적으로 자리를 잡습니다.

**4** 캘리그래피는 보통 검정색으로 많이 쓰죠. 하지만 한 가지
색상을 선택하기보다 강조하고자 하는 글씨에는 과감한 색상도
써보세요. 틀리면 어때요? 언제든지 수정할 수 있다는 것이
디지털캘리의 매력이잖아요. 색상 선택에 자신감이 붙으시나요?

이제 펜슬과 프로크리에이트
다루기에 능숙해졌지!
좀 더 진도를 나가볼까?

# 5 레이어 활용

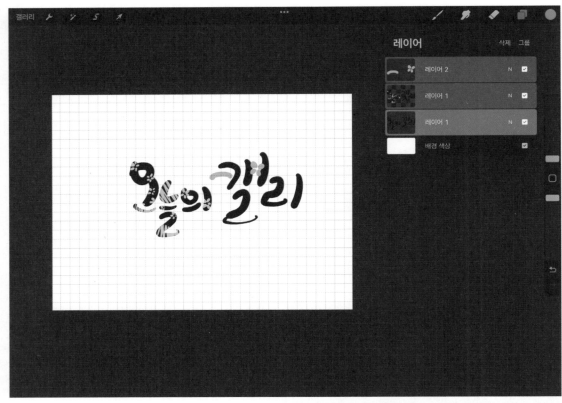

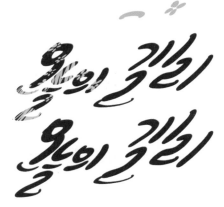

1 　디지털캘리의 장점은 언제든 수정 보완이 가능하다는 것이죠.
수정이 쉬운 이유는 레이어 기능 때문이죠. 그렇다고 레이어를
너무 많이 만들면 곤란합니다. 용량이 커지니까요.
레이어는 캘리 작업과 이미지 작업을 분리할 때 유용합니다.
레이어는 디자인 작업의 기본 중 기본이니 이번 기회에 꼭
배워보세요.

2 　**레이어의 원리:** 투명한 종이 위에 분리된 3개의 이미지를 조합해
하나의 작품을 완성하는 겁니다. 왼쪽 페이지의 오늘의 캘리는
한 작품으로 보이죠. 그런데 레이어를 열어 보면 세 개로 나뉘어져
있습니다.

3 　캘리를 사선으로 눕혀봤어요. 레이어의 원리가 조금 더
이해되시나요? 기본 이미지 위에 다른 이미지들을 차례로
쌓아올려 하나의 이미지를 완성하게 됩니다.
레이어마다 따로따로 수정도 가능하고 효과도 각각 다르게 줄 수
있으니 앞으로 잘 활용해 보세요.

4 　다음 페이지에서 레이어를 만들고 활용하는 법을 알려드릴게요.

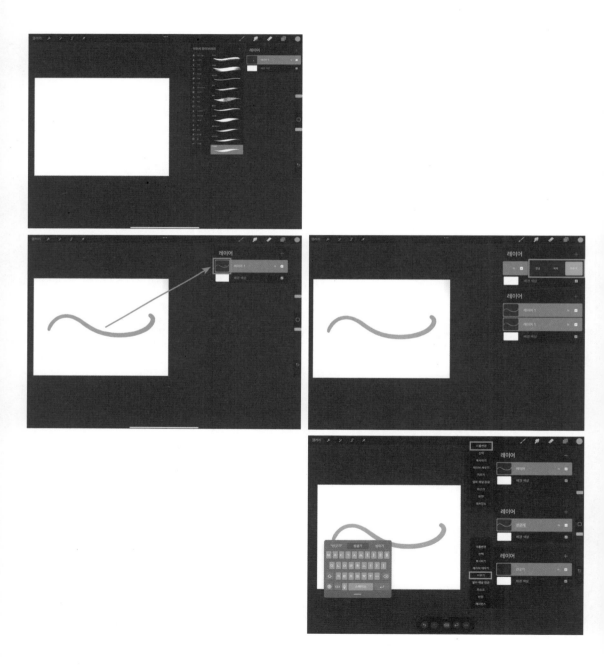

5 **레이어 추가:** 새로운 캔버스를 열고 브러시를 준비합니다.
위쪽 툴바 오른쪽에서 ▣ 아이콘을 누르고 + 버튼을 누르면
새로운 레이어가 생성됩니다. 캔버스에 선을 그으면 레이어
미리보기 창에서도 그어진 선이 보이죠.

6 **레이어 복제, 잠금, 지우기:** 레이어를 선택하고 왼쪽으로 밀면
잠금, 복제, 지우기가 나옵니다. 레이어 복제를 선택하면 똑같은
레이어가 하나 더 생기고, 레이어 잠금을 선택하면 풀어주기
전까지는 레이어에 그려진 이미지가 절대 변하지 않습니다.
레이어 지우기를 선택하면 레이어가 사라집니다.

7 **레이어 기능 옵션:** 레이어 미리보기 창을 클릭하면 레이어 기능
옵션이 나옵니다. 이름변경을 선택합니다. 바가 생기고 텍스트
상자가 생깁니다. 선긋기라고 레이어 이름을 바꿔줍니다.

8 **레이어 옵션 지우기:** 옵션에서 지우기를 선택하면 캔버스에
그려진 이미지가 지워집니다. 레이어를 통째로 지우는 레이어
지우기와는 다르죠.

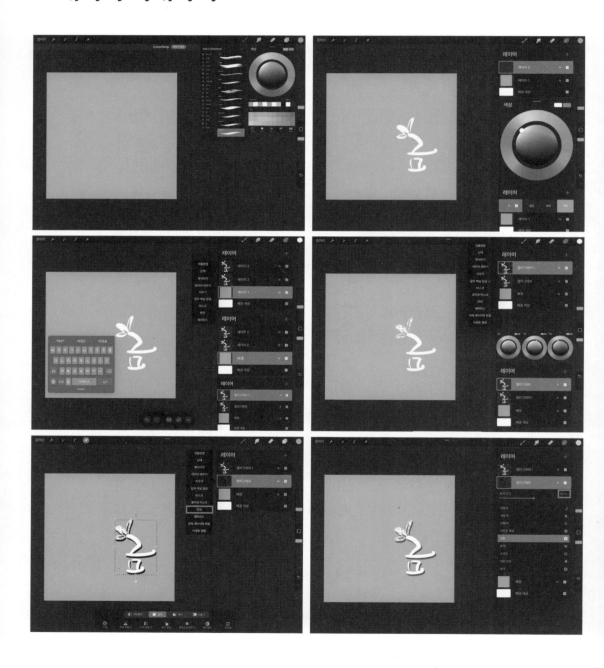

1 캔버스를 열고 캔버스에 분홍 색상으로 바탕을 채웁니다. 스크립트 브러시를 준비합니다.
브러시 크기 15%, 불투명도 100%, 브러시색상 → 흰색

2 레이어를 열고 레이어를 추가합니다. 봄이라는 캘리를 쓸게요. 이제 레이어를 열어 레이어를 복제합니다.

3 레이어 옵션을 열고 이름변경을 선택합니다. 왼쪽 페이지 중간처럼 배경, 캘리그래피, 캘리그래피1로 이름을 변경해주세요.

4 캘리그래피1 레이어를 선택하고 레이어 옵션을 열어 알파채널잠금을 체크합니다. 그럼 색깔을 칠해도 잎 안에만 색깔이 채워질 거예요. 세 가지 색상으로 채워보세요. 캘리그래피1 레이어를 꾸욱 눌러 위, 아래 위치 이동을 해보세요. 효과를 준 레이어가 없어집니다.

5 캘리그래피 레이어를 선택하고 레이어 옵션에서 반전을 선택할게요. 흰색 캘리가 검정색으로 반전됩니다. 위쪽 툴바에서 이동툴 ↗ 을 선택하고 오른쪽 아래로 살짝 이동해 그림자 효과를 냅니다.

6 레이어 오른쪽의 N을 선택합니다. 옵션창을 열고 불투명도를 50%로 설정합니다. 캘리그래피1 레이어의 체크박스에 체크를 해제해주면 '봄' 캘리가 사라졌다 생겼다합니다.

# #언제나 당신편

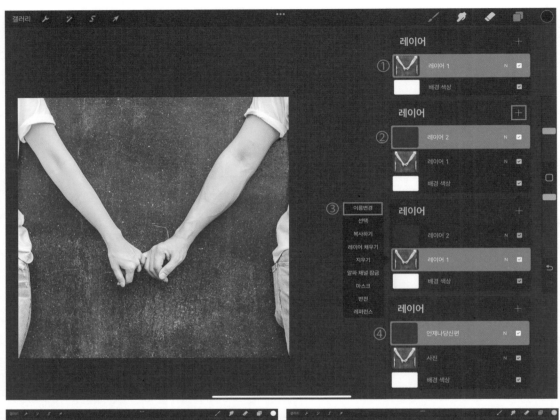

1　① 캔버스를 열고 배경을 설정합니다.
　② 레이어의 + 버튼을 눌러 새로운 레이어를 생성합니다.
　③ 레이어 옵션을 열고 이름변경을 선택합니다.
　④ 배경 레이어에는 사진, 새로운 빈 레이어에는 언제나 당신편
　　이라고 이름을 설정합니다.
　스크립트 브러시를 준비하세요.
　브러시크기 20%, 불투명도 100%, 색상 → 흰색

2　캘리 레슨:
　① '언, 당, 신'의 세로획을 길면서 살짝 둥글게 써보세요.
　② '제, 나'의 폭은 너무 넓어지지 않도록 써줍니다
　③ '당'의 받침 'ㅇ'을 너무 크지 않게 써보세요.

3　레이어에 들어가 언제나 당신편 레이어를 선택하고 레이어 옵션을
　열어 알파채널잠금을 선택합니다. 다시 브러시를 선택하고 색상을
　노랑색(색상값 #fec81e)으로 바꿉니다. 당신편에만 노랑색으로
　칠합니다.

4　레이어를 열면 배경 사진에는 노랑색이 전혀 없고 캘리에만 효과가
　적용되었습니다.

# #환하게 빛나는 나의 꿈

1 ① 캔버스에 배경을 넣고 레이어를 엽니다. 레이어1을 선택 후 N을 선택하고 불투명도를 65%로 설정합니다.
② 새로운 레이어를 생성합니다.
③ 레이어옵션을 열어 이름을 변경합니다.
④ 각각 **사진**과 **환하게 빛나는 나의 꿈**으로 이름을 만들어주세요.
스크립트 브러시를 준비합니다.
브러시 크기 20%, 불투명도 100%, 색상 → 노랑색

2 캘리 레슨:
① '환'의 모음 'ㅘ'의 가로획은 왼쪽을 더 길게 써보세요.
② '빛'의 받침 'ㅊ'의 획을 꿈을 향해 나아가듯 길게 늘여주세요.
③ '나의'는 받침 'ㅊ'과 나란히 써보세요.

3 레이어를 추가해 이름을 **꿈**으로 바꿔줍니다.
마지막 캘리 꿈은 새로운 레이어에 따로 **흰색**으로 써볼게요.
④ '꿈'의 'ㄲ'에서 앞의 'ㄱ'은 작게 뒤의 'ㄱ'은 획에 두께를 주면서 크게 써줍니다. 모음 'ㅜ'의 가로획은 살짝 둥글게 써보세요. 받침 'ㅁ'의 가로획을 마지막엔 길게 써주면서 둥글게 매듭지어보세요.

# #아롱아 사랑해

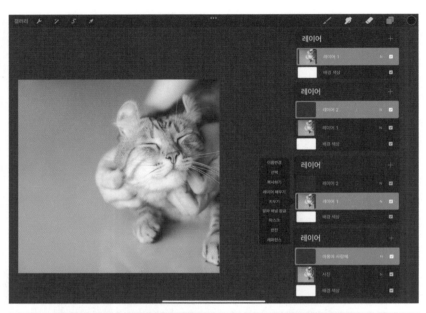

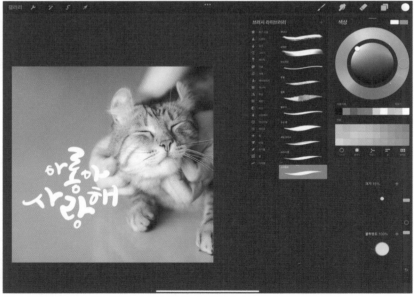

**1** 캔버스에 사진을 넣습니다. 레이어의 + 버튼을 눌러 새로운 레이어를 생성합니다. 레이어 옵션을 열고 이름변경을 선택해 배경에는 **사진**, 새로운 빈 레이어에는 **아롱아 사랑해**라고 이름을 설정합니다.

**2** **스크립트 브러시를 준비합니다.**
브러시크기 20%, 불투명도 100%, 색상 → 흰색

**3** **캘리 레슨:**

① '야'의 모음 'ㅑ'는 위아래로 선 긋는 방향이 다릅니다.

② '롱'에서 '로'는 한번에 연결하듯이 쓴 것처럼 길게 써보세요. 'ㄹ'은 뭉치지 않도록 주의하세요. '롱'은 꾸밀 수 있는 획이 많아서 획을 길게 씁니다. 포인트 글자이니 사랑스러운 주인공이 되도록 써보세요.

③ '사'는 윗줄의 '아'와 '롱' 사이 공간에 들어가게 써보세요.

④ '랑'의 '라'는 두껍게 쓰고, 받침 'ㅇ'은 작게 써보세요.

# #아롱아 사랑해

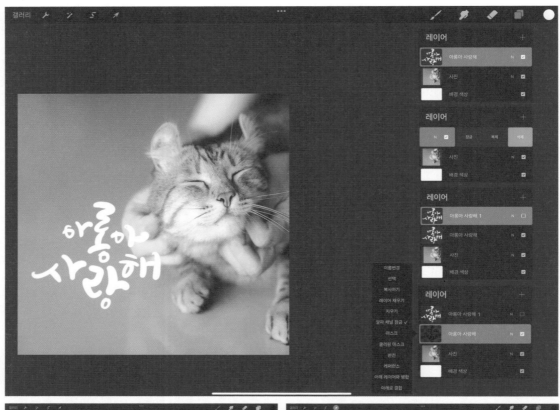

4 **아롱아 사랑해** 레이어를 선택합니다. 선택한 레이어를 왼쪽으로 밀어 복제 버튼을 누릅니다. 복제된 레이어의 이름을 **아롱아 사랑해1**로 변경합니다. '아롱아 사랑해' 레이어 선택 후 레이어 옵션을 열어 '아롱아 사랑해1' 체크박스를 해제해줍니다. **알파채널잠금**을 선택합니다.

5 브러시를 바꿔줄게요. 에어브러시 → 하드에어 브러시를 선택합니다.
크기 20%, 색상 → 검정

6 **아롱아 사랑해** 레이어 선택 후 캘리그래피 전체를 검정색으로 칠하고 이 레이어는 **아롱아 사랑해** 그림자로 이름을 변경합니다.

7 **아롱아 사랑해1** 레이어를 선택하고 이동툴 ↗을 선택해 왼쪽으로 살짝 이동합니다. 그림자 효과가 나왔죠.

# #나를 사랑하는 시간

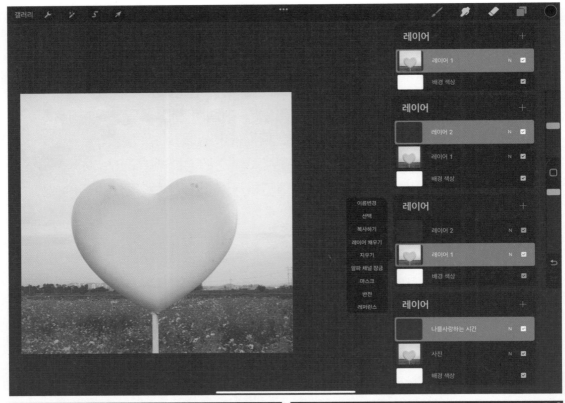

1 캔버스에 배경을 넣고 새로운 레이어를 생성합니다. 이름을
변경해주세요. 배경은 **사진**으로, 캘리는 **나를 사랑하는 시간**으로
이름을 정합니다.
브러시 크기 10%, 불투명도 100%, 색상 → 진한 핑크색(색상값#c065c3)

2 **캘리 레슨:**

　① '나를 사랑'은 작았다 컸다 크기 조절을 하며 써보세요.

　② '랑'에서 펜을 눌렀다 떼며 굵기 조절을 합니다. 받침 'ㅇ'은 하트로 그려서 포인트를
　　줍니다.

　③ '하는'은 '랑'의 받침 끝과 '사' 사이의 공간에 써줍니다.

　④ '시간'의 'ㅅ'은 펜을 살짝 떼면서 돌려 써보세요.

　⑤ '간'의 받침 'ㄴ'이 'ㅏ'에 붙을 듯이 들어올려 써줍니다. 미소를 짓는 듯한 입 모양을
　　표현한다 생각하며 선을 그으면 좀 더 즐겁고 행복해 보이겠죠? 'ㅏ'에 하트로
　　포인트를 줍니다.

3 **나를 사랑하는 시간** 레이어를 선택하고 왼쪽으로 밀어 복제합니다.
복제 레이어에는 **나를 사랑하는 시간1**로 이름을 변경합니다.
원래 **나를 사랑하는 시간** 레이어 체크 박스의 체크 표시를
해제합니다. 복제한 **나를 사랑하는 시간1** 레이어는 레이어
옵션을 열어 **알파채널잠금**을 선택합니다.

# #나를 사랑하는 시간

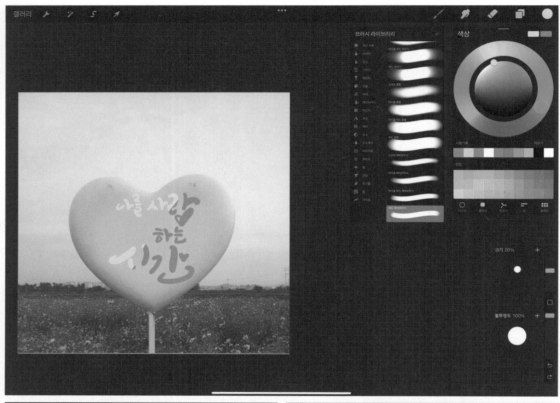

4 브러시를 바꿀게요. 에어브러시 → 하드에어 브러시를 선택하고
크기는 20%, 색상은 연한 핑크색(색상값 #ffcdf6)으로 할게요.
글자를 칠해줍니다.

5 나를 사랑하는 시간1 레이어의 체크 박스를 다시 체크해줍니다.
나를 사랑하는 시간 레이어의 알파채널잠금도 풀어줍니다.

6 위쪽 툴바 왼쪽의 조정을 눌러 가우시안흐림효과를 선택합니다.
펜슬을 왼쪽에서 오른쪽으로 움직여주면서 효과를 조절합니다.
4%의 효과를 주면 왼쪽 이미지처럼 완성됩니다.

# #행복하자 아프지 말고

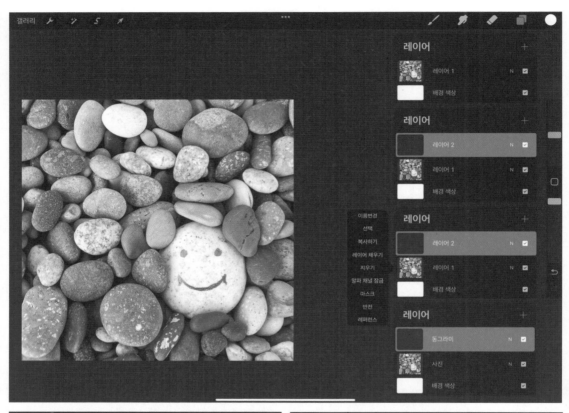

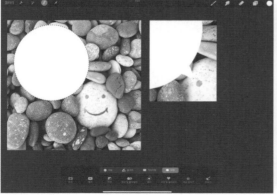

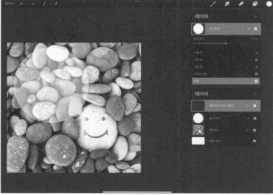

1 캔버스에 배경을 넣고 레이어를 생성합니다. 이름을 각각
바꿔줍니다. 배경은 사진으로, 빈 레이어는 **동그라미**로 변경할게요.

2 색상은 흰색으로 먼저 설정하고 위쪽 툴바에서 선택툴 **S** 을
골라 **타원**을 선택합니다. 왼쪽 페이지처럼 펜슬로 동그라미를
그려줍니다. 색상을 드래그해서 동그라미를 채워줍니다.

3 **모노라인** 브러시를 준비합니다. 브러시 크기는 20%로 할게요.
나머지 말풍선머리를 그리고 마무리합니다.

4 **동그라미** 레이어에서 **N**을 눌러 불투명도를 50%로 설정합니다.

5 새로운 레이어를 추가하고 이름을 행복하자 아프지 말고로
변경할게요.

# #행복하자 아프지 말고

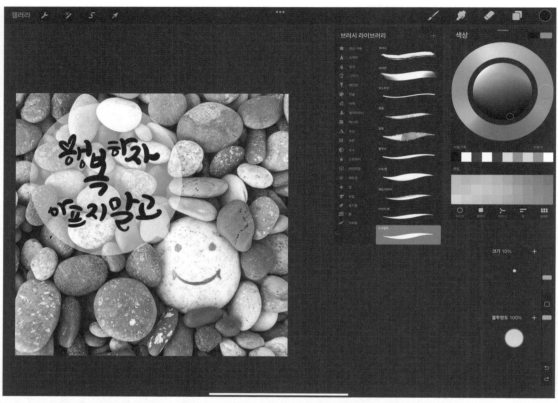

**6** 스크립트 브러시를 준비합니다. 원이 작으니 브러시 크기를 10%로 하고 검정색을 선택할게요.

**7** 캘리 레슨:

① '행'의 'ㅎ'은 하트로 써줍니다. 하트를 조금 크게 그려줍니다.

② '복'은 '행'의 중간 높이에서 시작해 포인트가 될 수 있게 길게 써보세요.

③ '하자'에서 각각의 모음 'ㅏ'는 하나는 위로, 하나는 아래로 다르게 써보세요. 가로획의 표현 방법을 다르게 하니 더 둥글고 개구져 보입니다.

④ '말고'는 전체적으로 크게 써보세요. 'ㅁ'은 작게, 받침 'ㄹ'은 크게 써보세요. '행복'이 포인트가 되게끔 크게 썼죠. 따라서 '말고'가 너무 작아지지 않아야 구도에 안정감이 생깁니다.

**8** 행복하자 아프지 말고 레이어를 왼쪽으로 밀어 복제하고 행복하자 아프지 말고1로 이름을 변경합니다. 복제된 레이어의 체크 박스는 해제합니다. 행복하자 아프지 말고 레이어를 선택 후 위쪽 툴바 조정에서 가우시안흐림효과를 선택하고 효과 5%를 설정할게요.

**9** 행복하자 아프지 말고1 레이어의 체크 박스를 다시 체크해주면 효과와 함께 행복하자 아프지 말고가 선명하게 보입니다.

수준이 점점 높아지고 있어!
그런데도 너무 잘하고 있는걸
이제 더 높이 올라가볼까,
고고고!

# 7 장문 쓰기

## #너에게 보여주고 싶은 하루

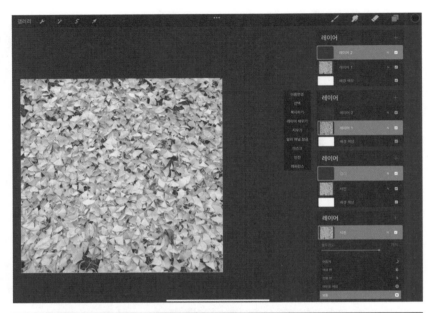

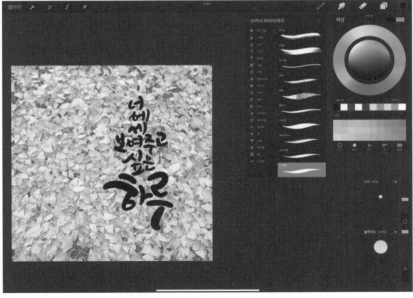

**1** 캔버스를 열고 배경을 넣고 레이어를 생성합니다. 배경은 사진, 빈 레이어는 캘리로 레이어 이름을 설정합니다. 사진 레이어의 N을 눌러 불투명도를 75%로 설정합니다.

**2** 브러시를 준비합니다.
브러시 크기 15%, 불투명도 100%, 색상 → 검정색

**3** 캘리 레슨:

① '너에게'를 세로로 씁니다. 앞이 너무 나란해지지 않도록 써보세요. 동글동글 귀여운 캘리의 매력을 살리려면 나란해지지 않아야 해요.

② '보'의 모음 'ㅗ'를 살짝 돌려주며 써보세요. '보여주고'가 나란해지지 않도록 글자 크기와 위치를 조절하세요.

③ '싶은'은 '너에게'와 같은 위치에 써주세요.

④ '하루'의 'ㅎ'은 한번에 연결하되 곡선으로 써보세요.

⑤ '루'의 모음 'ㅜ'는 선을 떼었다 쓰면서 길게 늘여뜨려 보세요. '하루'를 크게 써주니 위의 작은 캘리 글씨를 받쳐주는 구도가 완성되었습니다.

# #너에게 보여주고 싶은 하루

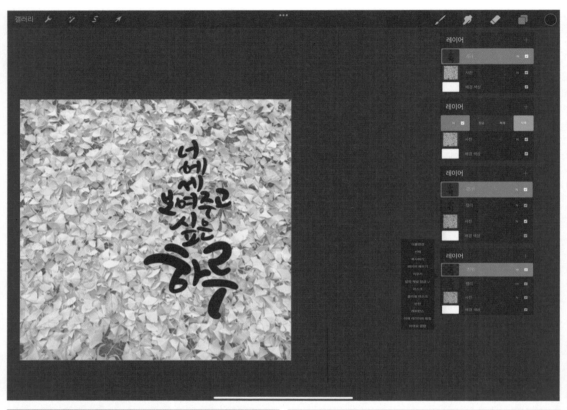

4 캘리 레이어를 왼쪽으로 밀어 복제합니다. 이름을 **캘리1**로 변경하구요. 복제된 **캘리1** 레이어는 **알파채널잠금** 해주세요.

5 **주황색(#ffaa36)**으로 바꿔 **캘리1** 레이어에 칠해줍니다.

6 다시 캘리 레이어를 선택하고 이동툴 ↗ 을 이용해 왼쪽으로 살짝 이동해 그림자 효과를 냅니다.

## #너에겐 눈부신 매일이 있어

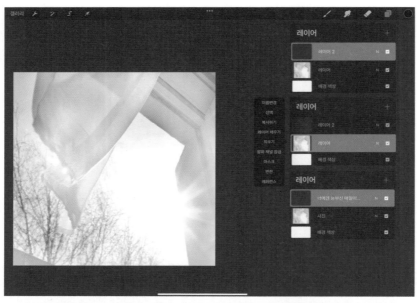

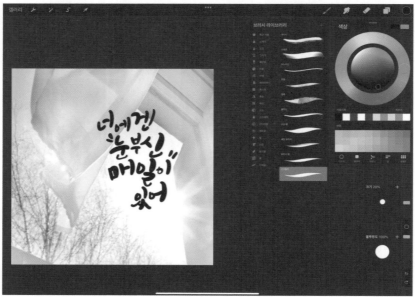

1 캔버스를 열고 배경을 넣고 레이어를 생성합니다. 배경은 사진,
　빈 레이어는 캘리로 이름을 변경할게요.
　스크립트 브러시를 준비합니다.
　브러시 크기 20%, 불투명도 100%, 색상 → 검정

2 캘리 레슨:

　① '너에겐'에서 '겐'이 너무 굵어지지 않도록 주의하세요. '너'와 '에겐' 사이에 음율이
　　느껴지도록 크기를 조절합니다. 세로획을 둥글게 긋지만 살짝 길게 써보세요.

　② '눈부신'의 'ㅜ, ㅣ'는 필압을 줘서 굵게 써보세요.

　③ '매일이'에서 '매이이'의 크기가 같도록 써보세요. 'ㄹ' 받침만 굵기 조절을 해서 써보
　　세요.

　④ '있어'는 '일' 바로 밑에 써줍니다. 받침 'ㅆ'에서 앞은 가늘고 작게, 뒤는 크고 굵게 써보
　　세요. 받침 'ㅆ'은 서로 마주 보듯 써줘야 딱딱해지지 않아요.

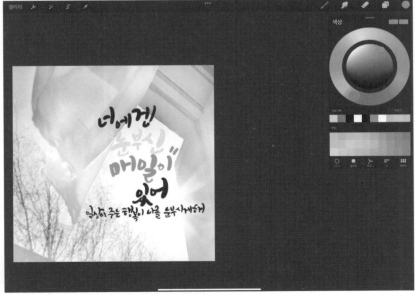

**3** 레이어를 추가하고 이름을 **작은캘리**로 변경합니다.
브러시 크기 6%, 불투명도 100%, 색상 → 검정

**4** 캘리 레슨:

⑤ '일상'의 'ㅣ, ㅏ'를 위쪽으로 길게 써보세요.

⑥ '주는'의 글자 크기를 작지 않게 써보세요.

⑦ '행복'은 '주'와 크기를 비슷하게 써보세요. '복'이 나란해지지 않게 '행'의 중간 위치에서 써보세요.

⑧ '눈부시게해'에서 '시게'는 받침이 없기 때문에 밑으로 처지지 않도록 합니다. '해'는 '눈'과 비슷한 크기로 써보세요. 작은 글씨에 글자 수가 많아요. 집중집중해서 마주 보듯 써야만 귀여운 느낌을 낼 수 있어요.

**5** 캘리 레이어에서 **알파채널잠금**을 선택합니다. 눈부신 부분만 노랑색으로 채워줄게요. 매일이만 파랑색으로 채워줄게요.

# #세상이 몰래 널 사랑하고 있어

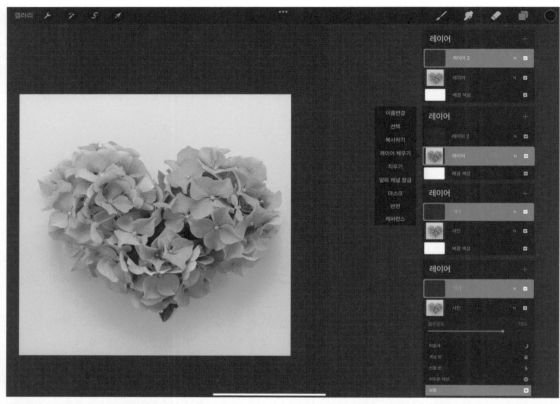

1    캔버스를 열고 배경을 넣고 레이어를 생성합니다. 레이어
이름변경도 해주세요. 이젠 다 아시죠?
브러시 크기 10%, 불투명도 100%, 색상 → 흰색

2    사진 레이어를 열고 N을 선택해 불투명도를 75%로 설정합니다.

3    캘리 레슨:

① '세'의 'ㅅ'은 가늘고 길게 빼서 써보세요. 사랑스러운 마음이 느껴지도록 가볍게
써주세요.

② 세로획은 직선이 아닌 곡선으로 부드럽고 길게 빼서 써보세요.

③ '몰래, 널'의 세 개의 'ㄹ'은 서로 다르게 써보세요. 받침 'ㄹ'은 선을 여러 번 쓰면서
길게 빼줍니다. '래'의 'ㄹ'은 너무 길어지지 않도록 써보세요. '널'의 'ㄹ'은 마지막을
돌리면서 밑으로 살짝 내려보세요.

④ '사랑'의 '랑'은 한번에 써보세요. 'ㅏ'와 받침 'ㅇ'은 연결해서 써보세요. 'ㅇ'은 딱
끊어지게 쓰지 말고 연결해서 노래 부르듯 선을 길게 빼줍니다. '랑'이란 글자는
표현할 수 있는 요소가 항상 다양한 것 같아요. 조금은 복잡해 보이지만 사랑스러워
보이게 쓰는 데 집중해보세요.

⑤ '있'의 받침 'ㅆ'의 두 번째 'ㅅ'은 길게 빼주면서 써보세요.

4    캘리 레이어를 복제해서 캘리1로 이름변경하고, 캘리1 레이어는
체크 박스를 해제해 숨깁니다.

# #세상이 몰래 널 사랑하고 있어

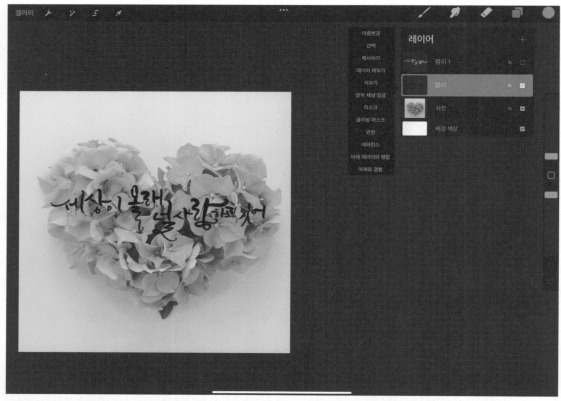

5   캘리 레이어는 옵션에서 **반전**을 선택합니다.
     검정으로 변경될 거예요.

6   캘리1 레이어의 체크 박스를 설정합니다. 다시 나타났죠.
     캘리 레이어를 선택해 **조정 → 움직임 흐림효과 → 13%**로
     설정합니다.

7   색상을 **빨강(#f90909)**으로 선택하고 캘리 레이어의 옵션을 열어
     **알파채널잠금**을 선택해서 캘리 사랑만 빨강으로 채워줍니다.

# #가장 빛나는 별은 스스로의 길을 찾아 나서는 사람이다

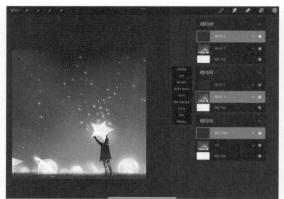

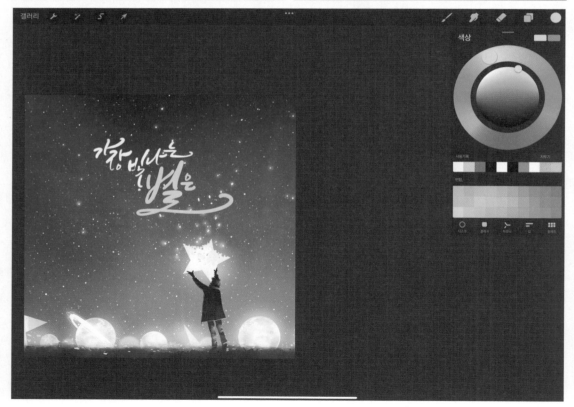

1 캔버스를 열어 배경을 넣고 레이어 추가, 이름변경 해주세요.

2 브러시를 준비합니다. 크기는 10%로 설정하고 색상은 배경에서 따올게요. 기억나시나요? 사이드바 중간의 네모 버튼을 누르면 돋보기가 나타납니다. 불빛에 있는 색을 선택했어요(#fffe5).

3 부드러운 캘리 레슨:

① '가장'의 모음 'ㅏ'를 위로 살짝 올려서 써보세요. 세로획을 살짝 사선으로 쓴다는 점 잊지 마세요.

② '빛'의 모음 'ㅣ'는 위에서부터 길게 써보세요. 받침 'ㅊ'의 한 획은 길게 빼서 써보세요. '나'는 한번에 연결해서 써보세요. '는'의 받침 'ㄴ'은 길게 빼서 끝을 살짝 돌리면서 올려 써보세요.부드러운 캘리의 포인트는 가로획을 길게 빼서 쓰는 것이랍니다.

4 이제 노랑색(#fff636)으로 바꿀게요.

③ '별'은 'ㅂ'의 획은 돌려서 쓰면서 'ㅕ'까지 연결해서 써보세요. 받침 'ㄹ'은 뒤에만 빠지게 쓰지 말고, 'ㅂ'까지 가로선을 길게 뻗어 써 보세요. '별'이 포인트가 되도록 자신있게 그어 주세요.

# #가장 빛나는 별은 스스로의 길을 찾아 나서는 사람이다

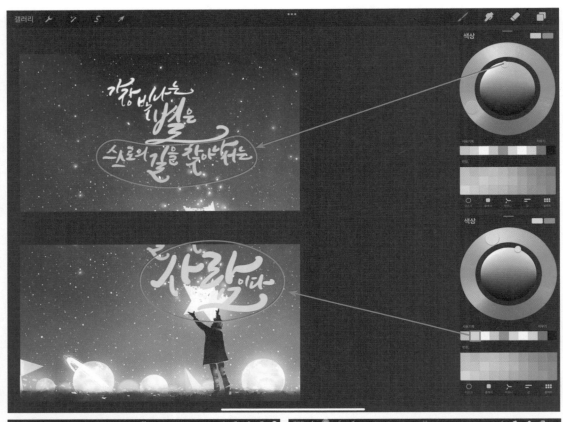

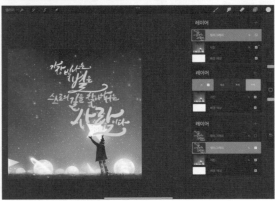

5 하늘색(#8df3f2)으로 바꾸고 <u>스스로의 길을 찾아나서는</u>을
써볼게요.

④ '스스로'의 '스'는 나란해지지 않도록 위아래 위치 변화를 주면서 써보세요.

⑤ '길'은 길게 써보세요. '찾'의 받침 'ㅊ'을 길게 써보세요.

⑥ '나'는 '아'와 서' 사이에 넣어주며 'ㅏ'의 가로로 길게 써보세요. '서'는 '나' 바로 옆에
써줍니다. '서' 의 세로획을 밑으로 길게 써보세요.

예전에 썼던 색상은 사용기록에 남아 있어요. 3번에서 썼던
노랑색을 다시 선택하고 <u>사람이다</u>를 써볼게요.

⑦ '사람'에서 '사라'의 크기를 똑같이 써보세요. 받침 'ㅁ'은 왼쪽으로 살짝 빼서 써주고
오른쪽으로 길게 빼서 써보세요.

6 캘리 레이어를 복제하고 캘리1로 이름변경합니다.
캘리1 레이어의 체크 박스를 해제해 숨깁니다.

7 캘리 레이어의 아래 레이어를 선택하고 조정에서
가우시안흐림효과를 선택해 3%를 줍니다.

# #사막이 아름다운 건 어딘가에 우물을 감추고 있기 때문이에요

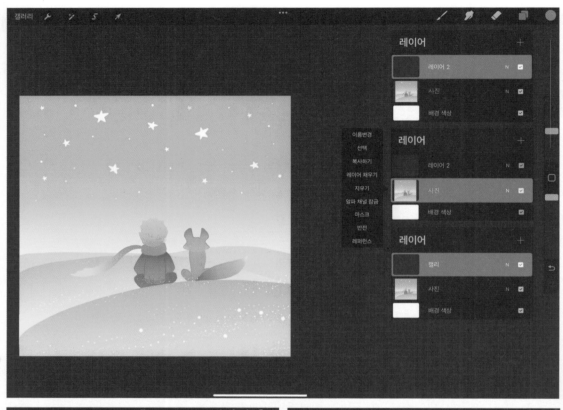

1  캔버스를 열고 배경을 넣고 레이어 추가 및 이름변경 해주세요.
   브러시를 준비해주세요.
   브러시 크기 5%, 불투명도 100%, 색상 → 검정색

2  캘리 레슨:

   ① '막'의 모음 'ㅏ'를 위로 많이 둥글게 써보세요. 'ㅏ'의 밑 공간에 '이'를 넣어보세요.

   ② '름'의 'ㄹ'을 길게 써보세요. '운건'은 서로 마주 보도록 써보세요.

   ③ '어딘가'에는 '딘'이 살짝 내려가게 써보세요. '가'의 모음 'ㅏ'의 가로획은 아래로 둥글게 빼서 써주세요.

   ④ '우물'에서 2개의 'ㅜ'가 서로 교차되게 써보세요. 받침 'ㄹ'의 끝은 길게 빼서 써보세요. '물'의 'ㄹ'을 길게 빼서 오른쪽, 왼쪽에 공간 여유가 생겼습니다.

   ⑤ 나머지 글자들은 너무 크지 않게 씁니다.

3  캘리 레이어를 복제해 이름을 그림자로 변경할게요.
   캘리 레이어는 알파채널잠금을 선택합니다.

# #사막이 아름다운 건 어딘가에 우물을 감추고 있기 때문이에요

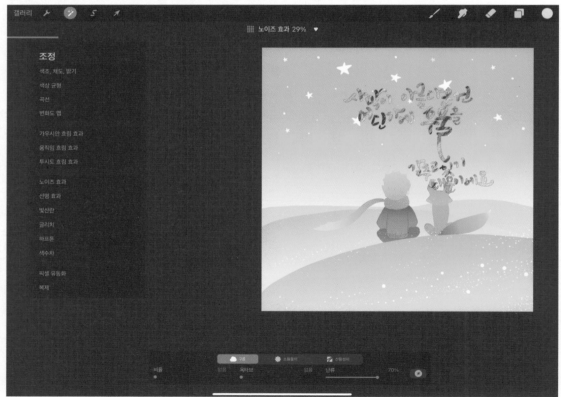

4   사이드바 네모 버튼을 선택해 돋보기로 배경에 있는
노란색(#fffbb5)을 지정합니다.

5   브러시를 선택해볼게요. 브러시 → 페인팅 → 오래된브러시를
선택합니다. 크기는 10%로 할게요. 모래가 섞인 듯한 색을 채워줄
거예요.

6   위쪽 툴바에서 조정을 눌러 노이즈 효과를 29%로 설정할게요.

# #사막이 아름다운 건 어딘가에 우물을 감추고 있기 때문이에요

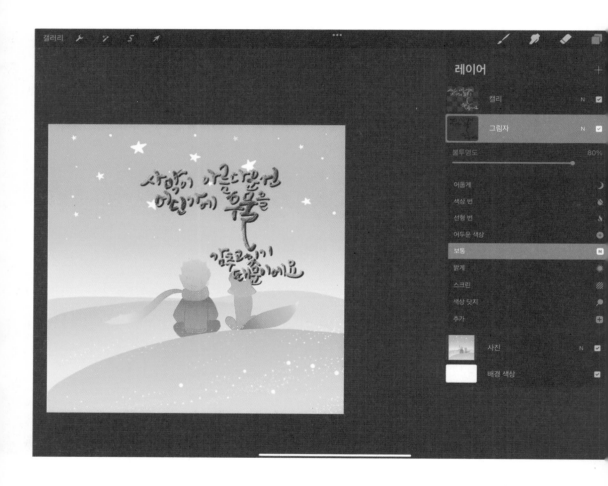

7 그림자 레이어를 선택하고 이동툴을 선택해 오른쪽으로 살짝
  움직여 그림자 효과를 줍니다.

8 레이어에서 N을 눌러 불투명도를 80%로 설정합니다.

# 고급

## 무료 브러시 4종으로
## 원하는 캘리 쓰기

# 1 프로크리에이트 브러시란?

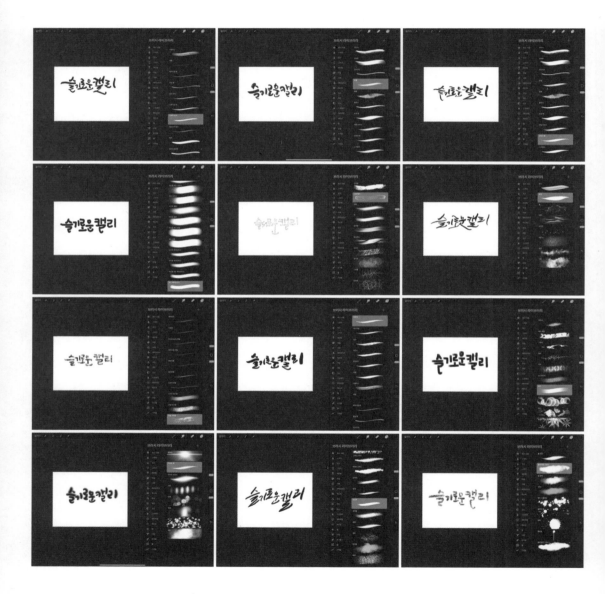

1 캘리그래피는 붓을 눌렀다 뗐다 **필압에 의해 표현되는**
감성글씨입니다. 디지털 캘리그래피에서 붓이 바로 브러시죠.
그런데 브러시에는 펜슬의 필압에 따라 굵기가 달라지는
브러시가 있는가 하면, 브러시 크기를 정하면서 쓰는 필압에도
굵기 변화가 없는 브러시도 있답니다.

2 브러시 라이브러리에는 다양한 스타일의
브러시 그룹이 있습니다. 왼쪽 이미지를 통해
캘리그래피에 적합한 12개의 브러시를 소개합니다.

① 잉크 → 드라이잉크        ② 서예 → 분필          ③ 서예 → 브러시펜
④ 에어브러시 → 하드에어브러시   ⑤ 추상 → 스톰베이       ⑥ 요소 → 화염
⑦ 스케치 → 미술크레용       ⑧ 잉크 → 머큐리        ⑨ 레트로 → 버즈
⑩ 빛 → 라이트펜           ⑪ 유기물 → 대나무       ⑫ 물 → 물에젖은스펀지

3 이번 장에서는 4가지(스크립트, 시럽, 재신스키잉크, 모노라인)
브러시를 집중적으로 사용해 다양한 스타일의 캘리그래피를
만나 보겠습니다.

## 2 스크립트, 시럽, 재신스키잉크, 모노라인 브러시의 특징

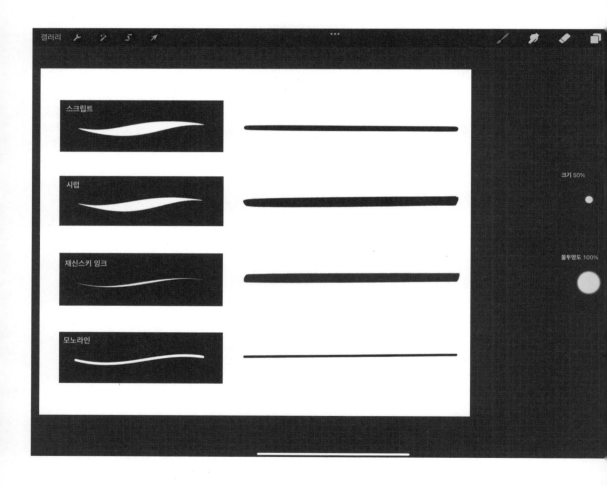

1 **스크립트 브러시:** 처음 프로크리에이트를 접하는 분들에게 추천합니다. 우리가 2장에서 주로 사용한 브러시죠. 시작과 끝맺음이 둥글게 표현되어 초보자에게 쉽고, 선이 깔끔하고 부드럽게 쓰이는 장점이 있거든요. 이건 필압에 따라 굵기를 다르게 표현할 수 있는 브러시이기도 합니다.

2 **시럽 브러시:** 붓과 가장 비슷해요. 먹물을 찍은 붓으로 화선지에 글을 쓰면 먹이 번지면서 자연스러운 질감이 나오잖아요. 시럽도 펜슬을 어떻게 쓰느냐에 따라 시작과 끝의 표현이 달라지고 번진 듯한 느낌도 난답니다. 이것도 필압에 따라 굵기를 자유자재로 바꿀 수 있는 브러시입니다.

3 **재신스키잉크 브러시:** 우리가 일상에서 쓰는 마카와 비슷해요. 시작과 끝을 사선으로 정리해줍니다. 앞에 나온 브러시들에 비해 묽게 표현됩니다. 펜슬 방향에 따라 선 표현이 달라지기 때문에 기존 붓의 느낌과는 다른 색다른 매력이 있습니다. 필압으로 굵기 조절이 자유롭습니다.

4 **모노라인 브러시:** 필압에 따른 변화가 없는 브러시입니다. 사이드바에서 크기를 조절해줘야 합니다. 시작과 끝이 둥글게 표현되고 굵기가 일정해서 귀여운 느낌이 납니다. 포인트를 살리는 캘리에 어울려요.

## 3 5가지 캘리 스타일 구현하기

스크립트

오늘부터 캘리추억쌓기

오늘부터 캘리추억쌓기

시럽

오늘부터 캘리추억쌓기

재신스키잉크

오늘부터 캘리추억쌓기

모노라인

오늘부터 캘리추억쌓기

1 귀여운 느낌을 내고 싶다면 스크립트 브러시를 사용합니다. 필압으로 굵기를 자유자재로 조절할 수 있어서 자음, 모음은 굵고 크게, 받침은 작고 가늘게 동글동글 귀여운 캘리 스타일을 표현할 수 있어요. 글자들이 물방울 안에 들어가 있듯이 서로 마주보듯 쓰는 것이 포인트입니다.

2 또박또박 고급스러운 느낌을 줄 땐 시럽 브러시를 사용합니다. 글자가 네모 틀 안에 들어가 있는 느낌 때문에 고급스러움이 생깁니다. 딱딱 끊어지듯이 쓴 것 같지만 다 연결하는 특징이 있습니다.

3 납작한 선이 특징인 재신스키잉크 브러시로 가로, 세로선을 길게 뻗어 날아가듯이 쓰면 속도감이 느껴집니다. 음악의 선율을 그리듯 세련된 캘리 스타일을 구현할 수 있습니다.

4 왼쪽에서 마지막 캘리가 필압에 상관 없이 굵기가 일정한 모노라인 브러시입니다. 차이가 확연히 보이시죠. 선의 라인과 점, 선을 동그랗게 표현하는 것으로 포인트 캘리그래피를 쓸 때 선택합니다.

① 스크립트 브러시로 동글동글 귀엽게

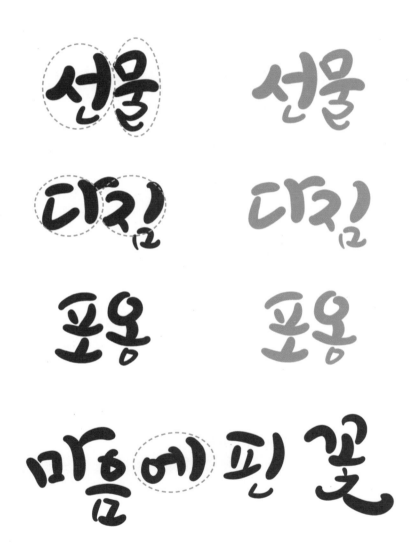

선물

선물

다짐

다짐

포옹

포옹

마음에 핀 꽃

1   스크립트 브러시를 선택하고 브러시 크기는 20%로 설정합니다. 동글동글 귀여운 캘리는 펜슬에 필압을 줘서 굵은 선을 주로 사용합니다. 글자가 물방울 안에 들어 있는 느낌으로 써보세요. 선을 둥글게 굴려 쓰는 게 중요합니다. 단어들이 서로 마주보듯 써보세요.

2   캘리 레슨:

① '선물'이 동그란 원 안에 들어 있듯 써보세요. '선'이 동그란 원이라면 '물'은 긴 원입니다. '서, 무'는 굵게 쓰고 받침 'ㄴ,ㄹ'은 가늘고 작게 써보세요.

② '다짐'의 '다지'는 둘 다 동그란 원 안에 들어가게 같은 크기로 써보세요. 서로 마주보듯 보이려면 '다'의 'ㅏ' 밑에 '지'가 들어가도록 써보세요. 받침 'ㅁ'은 작고 가늘게 써보세요.

③ '포옹'에서 '포'는 받침이 없으니 크게 써줍니다. '포'의 가로 획 두 개가 왼쪽으로 서로 만나게 써줍니다. '옹'의 '오'는 굵고 크게, 받침 'ㅇ'은 작고 가늘게 써보세요.

④ '마음에 핀 꽃'에서 '마'의 'ㅁ, ㅏ'의 크기가 비슷하게 써보세요. 'ㅏ'의 가로 선은 곡선으로 둥글게 써줍니다. 'ㅏ'의 가로선이 길어서 공간이 생겼습니다. 공간 밑에 '음'을 넣어 줍니다. '음'의 'ㅇ'은 원을 선이 꼬이도록 써보세요. '에'는 가로로 긴원에 들어가도록 써보세요. '핀'의 '피'는 동그랗게, 받침 'ㄴ'은 가늘고 작게 써보세요.

⑤ '꽃'의 'ㄲ'은 첫 번째 'ㄱ'은 아래로 보이게, 두 번째 'ㄱ'은 획의 시작이 아래로 향하기 않도록 써보세요. 두 개의 'ㄱ'이 너무 붙지 않도록 주의하며 'ㅗ'가 들어갈 공간을 살펴서 써보세요. 받침 'ㅊ'은 '음'의 끝과 위치가 비슷하도록 맞춰 주기 위해서 오른쪽 긴 획은 빼주면서 써보세요.

## 동글동글 귀여운 캘리그래피 두 줄 구도 쓰기

폭으로 넓게 쓰기

한번에 돌려 쓰기

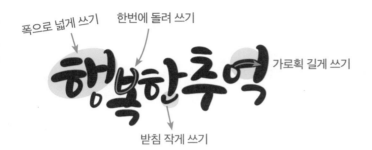

가로획 길게 쓰기

받침 작게 쓰기

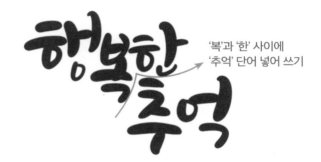

'복'과 '한' 사이에
'추억' 단어 넣어 쓰기

곡선으로 쓰기

'ㅏ'와 'ㅡ'를 최대한
사이 간격에 들어가도록 쓰기

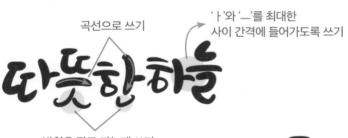

받침은 작고 가늘게 쓰기

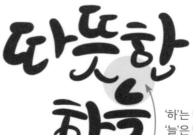

'하'는 너무 위로 붙여 쓰지 않기
'늘'은 받침 사이 공간에 쓰기

가로획 길게 쓰기

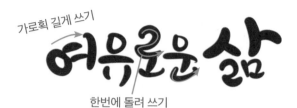

한번에 돌려 쓰기

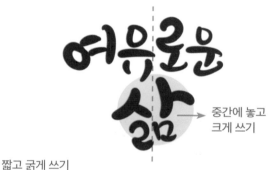

중간에 놓고
크게 쓰기

짧고 굵게 쓰기

가로로 넓어보이게 쓰기

두 번에
나누어 쓰기

받침은 가늘고 작게 쓰기

받침 'ㅇ' 사이에
'꽃'을 넣어 안정적인
구도 잡기

미소가 예뻐

미소가
예뻐

완벽한 소통

완벽한
소통

보이는 사랑

보이는
사랑

'가' 아래 공간에 넣어 쓰기

그대여 꿈을 가지세요

붙이지 말고
굵기에 변화를
주면서 쓰기

위 공간은 넓게
아래 공간은
좁게 쓰기

강조하는 단어는
크게 쓰기

그대여
꿈을
가지세요

획을 굵게 하고
곡선을 살려서 쓰기

세 번에 나누어 쓰기

밀콩달콩행복하자

가늘고 길게 빼기

강조하는 단어는
크게 쓰기

밀콩달콩
행복하자

전체적으로 위 문장보다 작게 쓰고
오른쪽으로 치우치게 쓰기

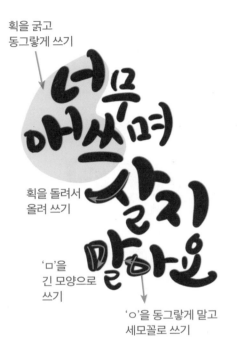

획을 굵고
동그랗게 쓰기

획을 돌려서
올려 쓰기

'ㅁ'을
긴 모양으로
쓰기

'ㅇ'을 동그랗게 말고
세모꼴로 쓰기

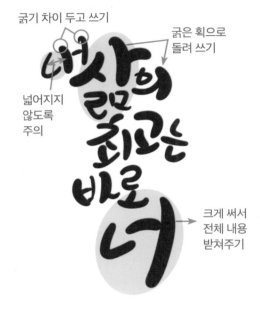

굵기 차이 두고 쓰기

굵은 획으로
돌려 쓰기

넓어지지
않도록
주의

크게 써서
전체 내용
받쳐주기

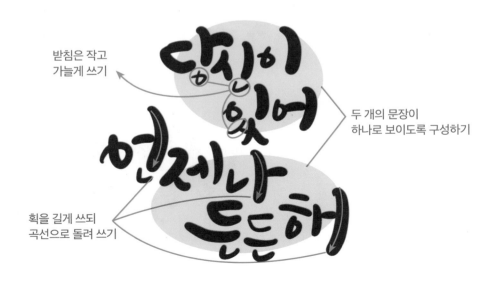

받침은 작고
가늘게 쓰기

두 개의 문장이
하나로 보이도록 구성하기

획을 길게 쓰되
곡선으로 돌려 쓰기

아래로 처지듯이 'ㅅ' 쓰기

길어 보이게 쓰더라도
맨위와 맨아래는
동글해지도록 쓰기

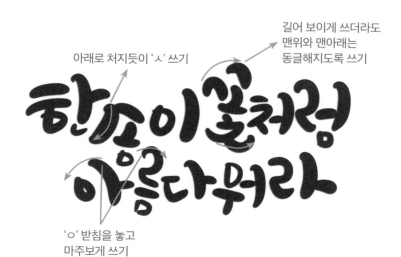

'ㅇ' 받침을 놓고
마주보게 쓰기

한번에 돌려 쓰기

'언'을 감듯이 쓰기

'가로획'을 곡선으로
길게 쓰기

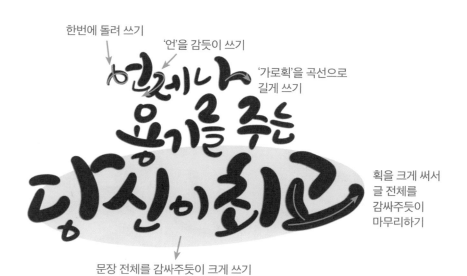

획을 크게 써서
글 전체를
감싸주듯이
마무리하기

문장 전체를 감싸주듯이 크게 쓰기

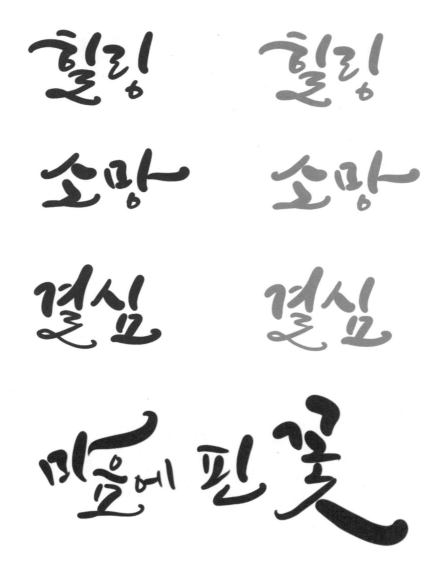

**1** **스크립트 브러시** 크기를 20%로 설정합니다. 부드러운 캘리그래피를 쓰려면 펜슬의 필압을 섬세하게 누르고 떼면서 선질의 굵고 가는 획을 잘 활용합니다. 선을 길게길게 빼면서 써보세요. 길게 쓰는 획이 많으니 필압의 강약 조절이 중요합니다.

**2** 캘리 레슨:

① '힐링'에서 'ㅎ'의 가로획은 왼쪽으로 길게 뺍니다. 받침 'ㄹ'은 시작하는 가로획을 짧지 않게 쓰고 마지막획은 돌리면서 길게 빼주세요. '링'의 'ㄹ'은 숫자 '3'을 쓰듯 부드럽게 연결합니다. 세로획은 안으로 볼록하도록 써보세요.

② '소망'에서 'ㅗ'를 쓸 때 펜을 눌러 굵게 시작했다가 가로획에서 펜을 돌려 겹치도록 쓰면서 가늘게 빼보세요. '망'에서 'ㅏ'의 가로획을 길게 빼주며 끝은 위로 향합니다.

③ '결심'에서 '겨'는 굵으니 받침 'ㄹ'은 가늘게 써주며 획을 돌려서 마무리합니다. 획을 돌리면서 생기는 둥근 공간이 너무 넓어지지 않도록 주의합니다.

④ '마음에 핀 꽃'에서 '마'의 가로획을 위로 향하게 길게 써보세요. 아래 생긴 공간에 '음에'를 가늘게 써줍니다. '에'의 세로획은 살짝 사선이 되게 써보세요.

⑤ '꽃'의 모음 'ㅗ'는 세로획을 굵게 씁니다. 받침 'ㅊ'은 왼쪽은 가늘게 오른쪽은 굵고 길게 빼보세요.

한번에 쓰지 말고
나눠서 쓰기

왼쪽으로 길게 뻗어서
부드럽게 쓰기

스며든 향기    왼쪽으로
볼록하게 쓰기

한번에 쓰지 말고 나눠서 쓰기
세로획 길게 빼주기

획이 나란해지지
않도록 주의

위에서 아래로 쓰기

아래로 길게 빼서 쓰기
끝이 처지지 않게 올려쓰기

두 줄로 쓸 때는
아래 단어를 키워주기

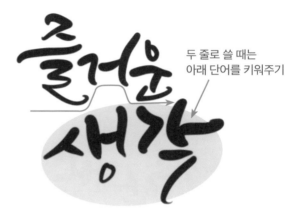

가로획
길게 빼주기

가늘고
길게 쓰기

글자 위치를 나란히
놓지 않도록 주의

아래 단어를 쓰게 써서
안정감 주기

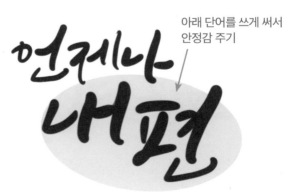

빛나는 하루

빛나는
하루

소소한 행복

소소한
행복

봄날의 햇살

봄날의
햇살

다른 글자보다 아래쪽에 쓰기

따뜻한 말한마디

문장이 짜임새 있게 보이도록
획의 굵기 조절해서 쓰기

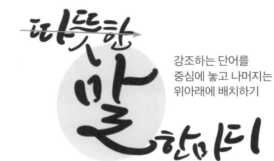

강조하는 단어를
중심에 놓고 나머지는
위아래에 배치하기

오늘하루도 예쁜다─

글자 사이 공간을
잘 보고 쓰기

세 글자가 늘어지지 않도록
사이 공간을 잘 활용해서
짜임새 있게 쓰기

강조하는 단어는
크게 쓰기

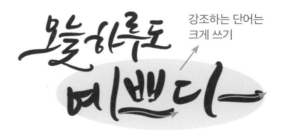

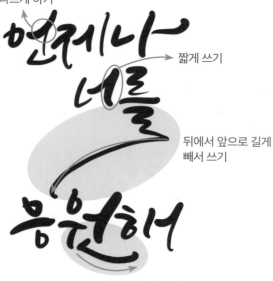

필압을 조절해서
굵기 다르게 하기

짧게 쓰기

뒤에서 앞으로 길게
빼서 쓰기

가로획이 처지지 않도록
굵고 길게 쓰기

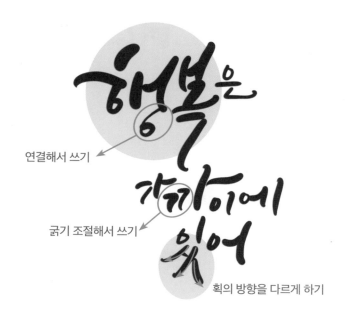

연결해서 쓰기

굵기 조절해서 쓰기

획의 방향을 다르게 하기

세로획은 길게 내려 쓰기

굵고 길게 쓰기

아래에서 위로
길게 쓰기

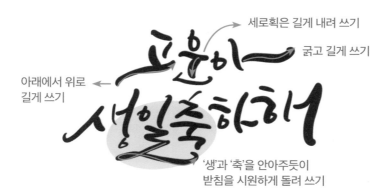

'생'과 '축'을 안아주듯이
받침을 시원하게 돌려 쓰기

획의 끝을 위로 향하게 쓰기

숫자 '3'을
쓰듯이 쓰기

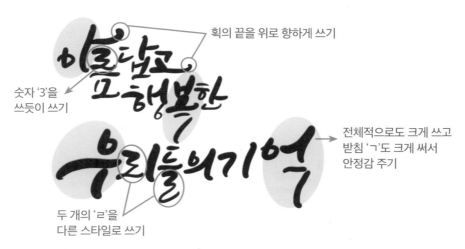

전체적으로도 크게 쓰고
받침 'ㄱ'도 크게 써서
안정감 주기

두 개의 'ㄹ'을
다른 스타일로 쓰기

가늘고 길게 쓰기

굵기를 조절해서
서로 부딪히지 않게
주의

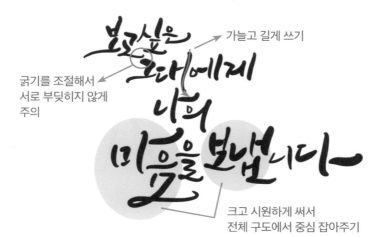

크고 시원하게 써서
전체 구도에서 중심 잡아주기

고백　고백

온도　온도

하늘　하늘

마음에핀꽃

1 **시럽 브러시** 크기를 20%로 설정합니다. 고급스러운 캘리그래피를 쓰려면 정사각, 직사각형의 네모 속에 글자가 반듯하게 들어 가도록 씁니다. 가로 세로의 필압을 조절하면서 선이 둥글어지지 않고 직선이 되도록 써보세요.

2 **캘리 레슨:**

① '고백'에서 '고'는 정사각형 안에 들어가 있듯 써보세요. '백'의 '배'는 '고'와 같은 크기와 위치로 쓰고, 전체가 직사각형안에 들어 있듯 받침 'ㄱ'을 써보세요. 선이 곡선이 아닌 직선을 유지하도록 써보세요.

② '온도'의 'ㅗ'의 세로획을 굵게 누르다 가로획을 그을 때 가는 선으로 써보세요. 세로획을 짧게 쓰지 않도록 유의하세요.

③ '하늘'의 'ㅎ'에서 가로획에서 세로획을 이어서서 'ㅎ'을 쓰고, 'ㅏ'를 쓸 때 세로획에서 가로획을 선을 떼지 않고 연결해서 써보세요. 곡선이 아닌 직선으로 써보세요. '늘'의 받침 'ㄹ'을 지그재그로 선을 연결하듯이 써보세요. 곡선이 들어가 있지 않아서 선 연습을 한다 생각하고 쓰면서 가로선은 굵게 사선은 살짝 가늘게 써보세요.

④ '마음에 핀 꽃'

④-1 '마'의 'ㅏ'의 세로선이 직선이 아니라 뒤에서 밑으로 긋는 선이 오른쪽으로 사선이 되도록 쓰고, 가로획을 연결해서 써보세요.

④-2 '음'의 'ㅡ'가 '마'의 'ㅏ'사이에 들어가도록 쓰고 받침 'ㅁ'의 오른쪽 밑의 마무리를 왼쪽에서 오른쪽으로 겹쳐서 써보세요.

④-3 '에'의 'ㅓ'는 가로선에서 세로선을 한번에 연결해서 쓰고, 세로선이 너무 직선이 되지 않게 살짝 사선으로 써보세요.

④-4 '핀'의 'ㅍ'의 오른쪽선을 한번에 연결해서 쓰면서 굵게 써보세요.

④-5 '꽃'의 두 개의 'ㄱ'의 왼쪽은 굵게 쓰고, 오른쪽은 가늘고 길게 씁니다. 'ㅗ'의 세로획에서 가로획은 연결하면서 쓰면서 오른쪽으로 길게 빼줍니다. 받침 'ㅊ'의 세로획을 길게 빼서 써보세요.

## 고급스러운 캘리그래피 두 줄 구도 쓰기

연결해서 쓰기

획 굵기를 다르게
조절해가면서 쓰기

'미소'는
오른쪽으로 치우치게 쓰기

획을 돌려서 쓰기

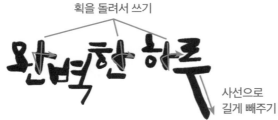

사선으로
길게 빼주기

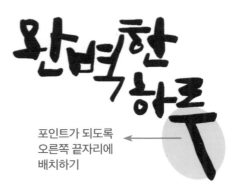

포인트가 되도록
오른쪽 끝자리에
배치하기

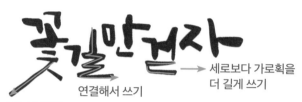

세로보다 가로획을
더 길게 쓰기

연결해서 쓰기

가늘고 길게
사선으로 빼기

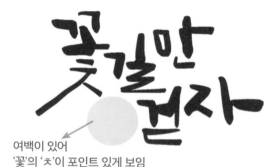

여백이 있어
'꽃'의 'ㅊ'이 포인트 있게 보임

획을 굵게 쓰기

연결해서 쓰기

가운데맞춤을 해서 안정감 주기

161

바람의노래

바람의
노래

너그러운마음

너그러운
마음

실수도좋아

실수도
좋아

앞의 'ㅅ'은 작게 뒤의 'ㅅ'은 세로로 길게 써서 변화 주기

세로보다 가로획을 길게 쓰기

같은 글자는
크기와 위치에 변화를 주면서 쓰기

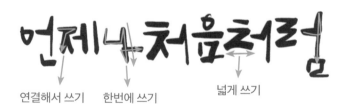

연결해서 쓰기    한번에 쓰기    넓게 쓰기

글자 사이 공간에 퍼즐처럼
맞춰가며 쓰기

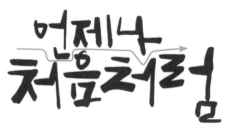

가늘게 쓰기        가로로 넓게 쓰기

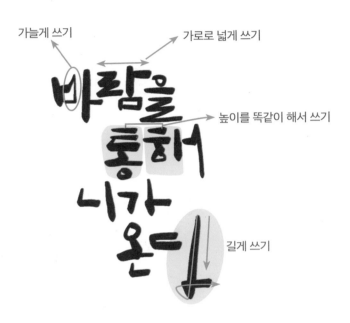

높이를 똑같이 해서 쓰기

길게 쓰기

시작은 똑같지만 아래쪽 마무리의
위치와 길이는 다르게 쓰기

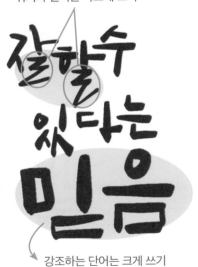

강조하는 단어는 크게 쓰기

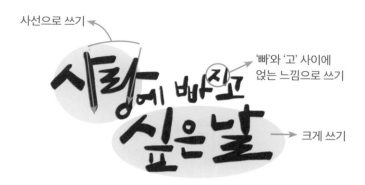

사선으로 쓰기

'빠'와 '고' 사이에
얹는 느낌으로 쓰기

크게 쓰기

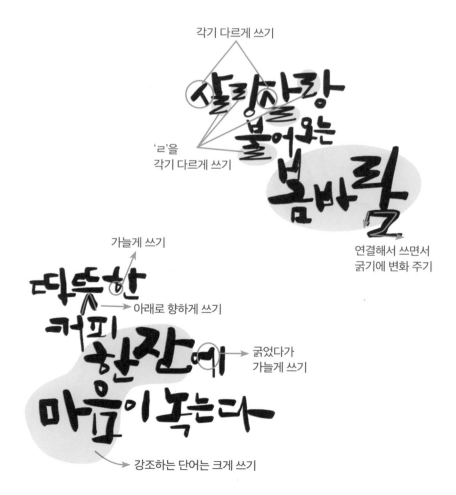

각기 다르게 쓰기

'ㄹ'을
각기 다르게 쓰기

연결해서 쓰면서
굵기에 변화 주기

가늘게 쓰기

아래로 향하게 쓰기

굵었다가
가늘게 쓰기

강조하는 단어는 크게 쓰기

④ 재신스키잉크 브러시로 세련되게

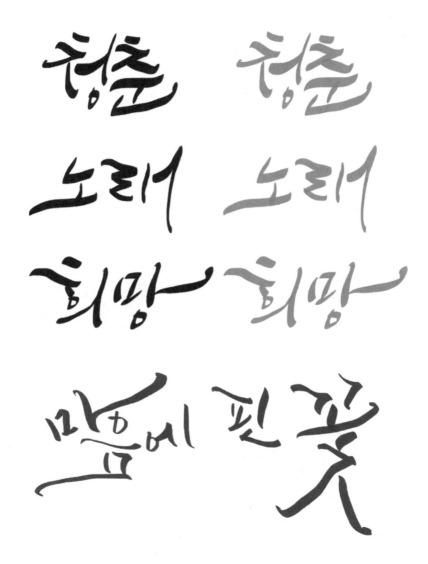

1 **재신스키잉크 브러시** 크기를 20%로 설정합니다. 펜슬의 필압으로 굵기 조절이 가능하고 획의 시작과 끝이 사선으로 보이는 것이 특징입니다. 자음을 쓸 때 획의 시작을 위로 향하게, 가로획은 길게 빼서 쓰는 것이 특징입니다. 마무리는 말아주듯이 써보세요.

2 **캘리 레슨:**

① '청춘'에서 두 'ㅊ'은 선의 시작을 위에서 아래로 향하게 그어보세요.

② '노래'에서 'ㅗ'를 쓸 때 가로획의 시작이 아래로 많이 내려가지 않게 써보세요. 시작점을 한참 왼쪽에서 잡고 마무리선은 브러시의 특징을 이용해 짧게 끝을 돌려 써보세요.

③ '희망'에서 'ㅎ'의 가로획은 앞에 쓴 'ㅊ'처럼 위에서 아래로 향하게 길게 그어보세요. 자음과 모음 사이에 공간을 넓게 해보세요. '망'의 가로획이 'ㅎ'의 긴 가로획과 어울리도록 길게 그어보세요. 획의 마무리는 리본으로 감아주듯 돌려주세요.

④ '마음에 핀 꽃'에서 '마'의 가로획을 위로 향하게 길게 뻗어 써보세요. 받침 'ㅁ'은 마지막 획을 끊지 않고 연결해서 오른쪽에서 왼쪽으로 길게 빼줍니다. '에'의 'ㅇ'은 가늘게 쓰고, 'ㅓ'는 굵고 짧게 써보세요. 나머지 획 하나는 가늘고 길게 써보세요. '핀'의 윗부분은 위로 향하게, 받침 부분은 아래로 향하게 길게 빼줍니다.

⑤ '꽃'에서 'ㄲ'의 첫 번째 'ㄱ'은 왼쪽으로 길게 위로 향하게, 두 번째 'ㄱ'은 가늘게 시작해서 세로획은 살짝 굵게 합니다. 'ㅗ'의 가로획은 길게 뻗어주세요. 받침 'ㅊ'은 아래로 길게 내려보세요.

## 세련된 캘리그래피 두 줄 구도 쓰기

필압 조절해서
점점 굵어지게 마무리 하기

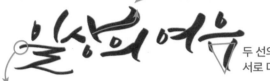

두 선의 길이를
서로 다르게 하기

시작은 아래에서 위로
향하는 느낌으로 쓰기

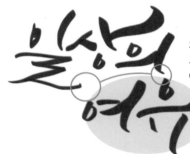

획이 서로
부딪히지 않도록
여백 확보하기

펜촉의 방향을 이용해
가는 선 쓰기

폭이 길어지지
않도록 주의

길게 쓰고
여기에 맞춰
전체 구조 잡아주기

펜촉의 방향으로 선의 면을
자연스럽게 바꿔 쓰기

'복'이 중심이 되고
'권리'는 오른쪽으로 치우치게 구도 잡기

시작은 리본을 그리듯 감아 쓰기

시작은 아래에서 위로
감아 올리는 느낌으로 쓰기

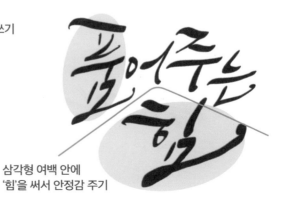

삼각형 여백 안에
'힘'을 써서 안정감 주기

보이는 사랑

보이는 사랑

지나간 계절

지나간 계절

다가올 시간

다가올 시간

가늘게 쓰기

가늘고 굵게 쓰기

획의 끝을 말아올려주기

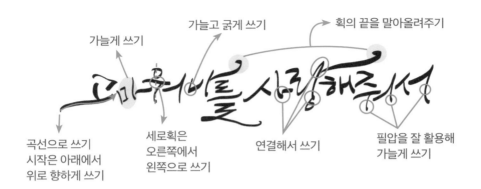

곡선으로 쓰기
시작은 아래에서
위로 향하게 쓰기

세로획은
오른쪽에서
왼쪽으로 쓰기

연결해서 쓰기

필압을 잘 활용해
가늘게 쓰기

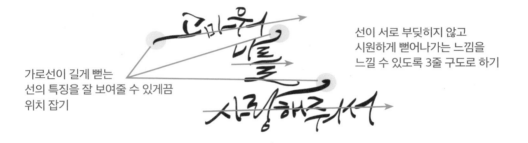

선이 서로 부딪히지 않고
시원하게 뻗어나가는 느낌을
느낄 수 있도록 3줄 구도로 하기

가로선이 길게 뻗는
선의 특징을 잘 보여줄 수 있게끔
위치 잡기

아래로 길게 선 빼기

'ㄱ' 옆 공간에 'ㄹ' 넣기

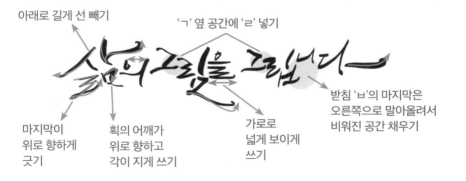

받침 'ㅂ'의 마지막은
오른쪽으로 말아올려서
비워진 공간 채우기

마지막이
위로 향하게
긋기

획의 어깨가
위로 향하고
각이 지게 쓰기

가로로
넓게 보이게
쓰기

문장 크게 쓰기

아래 문장은 작게 써서
위 문장 받쳐주기

171

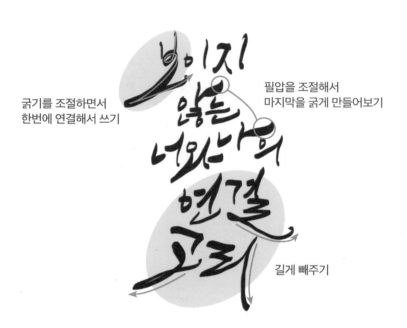

굵기를 조절하면서
한번에 연결해서 쓰기

필압을 조절해서
마지막을 굵게 만들어보기

길게 빼주기

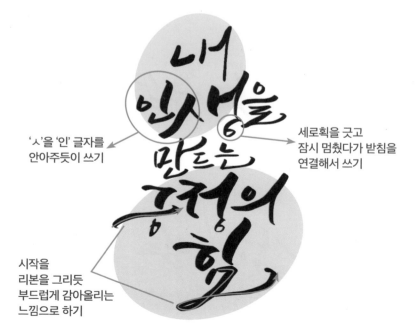

'ㅅ'을 '인' 글자를
안아주듯이 쓰기

세로획을 긋고
잠시 멈췄다가 받침을
연결해서 쓰기

시작을
리본을 그리듯
부드럽게 감아올리는
느낌으로 하기

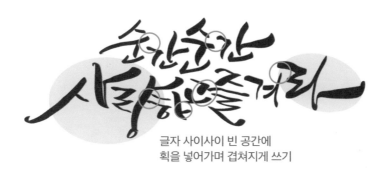

글자 사이사이 빈 공간에
획을 넣어가며 겹쳐지게 쓰기

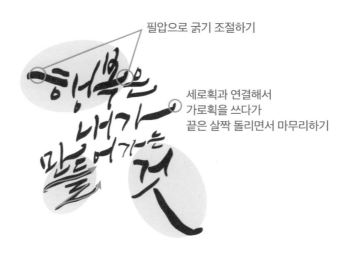

필압으로 굵기 조절하기

세로획과 연결해서
가로획을 쓰다가
끝은 살짝 돌리면서 마무리하기

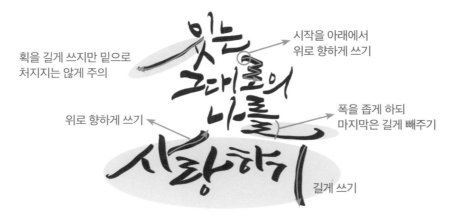

획을 길게 쓰지만 밑으로
처지지는 않게 주의

시작을 아래에서
위로 향하게 쓰기

위로 향하게 쓰기

폭을 좁게 하되
마지막은 길게 빼주기

길게 쓰기

사탕     사탕

꼬물     꼬물

하루     하루

마음에핀꽃     마음에핀꽃

1 **모노라인 브러시** 크기는 20%로 설정합니다. 포인트 캘리그래피는 필압에 따른 변화가 없습니다. 굵기를 바꾸고 싶다면 브러시 크기를 따로 조정합니다. 가로획에서 마지막에 아래로 또는 위로 말듯이 마무리합니다. 모음에서 선 대신 굵고 동그란 점을 쓰기도 합니다.

2 캘리 레슨:

① '사탕'에서 모음의 가로획 마무리를 위로 또는 아래로 말 듯이 써주세요.

② '꼬물'에서 두 모음의 위치를 엇갈리듯 잡아보세요. 받침 'ㄹ'의 마지막 가로획에서 오른쪽을 길게 빼주고 위로 말아올리며 마무리합니다.

③ '하루'에서 모음 대신 점으로 포인트를 줍니다.

④ '마음에 핀 꽃'에서 '마음'의 두 가로획 위치를 따라해보세요. '음'이 '마'를 받쳐주듯 씁니다. 'ㅍ'의 오른쪽 획은 'ㅗ'를 쓰듯이 연결해서 겹치듯 써보세요. '꽃'의 받침 'ㅊ'의 두 번째 획은 오른쪽 아래로 길게 빼주면서 끝을 위로 살짝 올려 써보세요.

⑤ 둥글게 포인트 주기: 'ㅏ, ㅔ, ㅗ'의 획에 동그라미로 포인트를 줍니다. 크고 동그랗게 그려줍니다.

## 포인트 캘리그래피 두 줄 구도 쓰기

동그라미를 세로로 길게 쓰기
동그라미를 반드시 매듭 지을 필요는 없음

갈고리가 되지 않도록
살짝만 위로 올려 쓰기

'ㄹ'의 길이가 포인트가 되도록 아래
'힐링'을 오른쪽으로 치우치게 배치

점으로 된 동그라미를
너무 작지 않게 쓰기

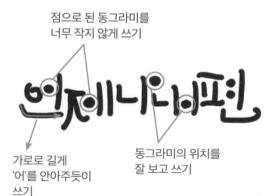

가로로 길게
'어'를 안아주듯이
쓰기

동그라미의 위치를
잘 보고 쓰기

'ㅈ'에 생긴 공간에 '내'를 써주기

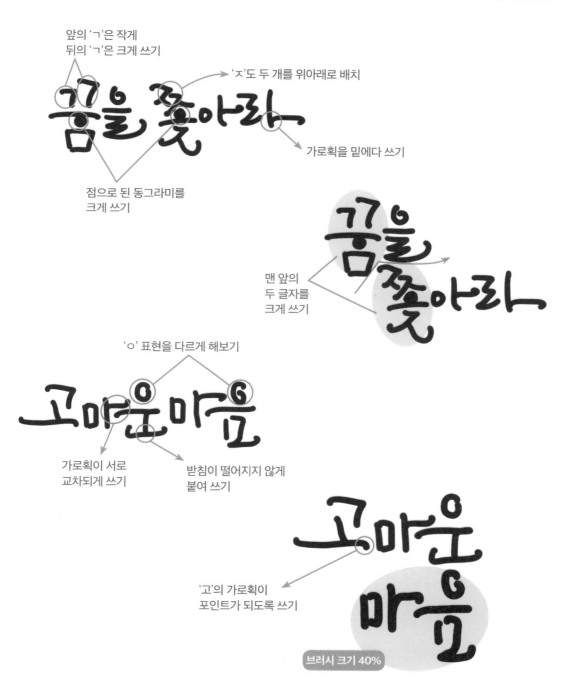

앞의 'ㄲ'은 작게
뒤의 'ㄱ'은 크게 쓰기

'ㅊ'도 두 개를 위아래로 배치

가로획을 밑에다 쓰기

점으로 된 동그라미를
크게 쓰기

맨 앞의
두 글자를
크게 쓰기

'ㅇ' 표현을 다르게 해보기

가로획이 서로
교차되게 쓰기

받침이 떨어지지 않게
붙여 쓰기

'고'의 가로획이
포인트가 되도록 쓰기

브러시 크기 40%

177

활짝핀 봄날

희망꾸러기

희망
꾸러기

비디야 안녕

비디야
안녕

브러시 크기 70%

끝처리를 하나는 위로
하나는 아래로

숫자 '6'을 쓰듯이

비람이 불어온다

오른쪽으로 길게 빼서
끝을 위로 올려주면서 마무리하기

브러시 크기 70%

브러시 크기를 키워서
'바람이'를 크게 쓰기

브러시 크기 45%

브러시 크기를 줄여서
'불어온다'를 작게 쓰기

브러시 크기 30%

새로운 날들의 기대

가로로 길게 쓰기

세로와 가로획을
연결해서 쓰기

중심으로 길게
수직으로 긋기

브러시 크기 30%

브러시 크기 50%

브러시 크기에 변화 주기

179

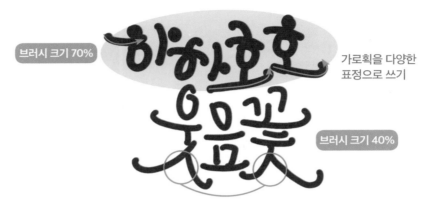

브러시 크기 70%

가로획을 다양한
표정으로 쓰기

브러시 크기 40%

'음'을 감싸듯이 'ㅅ'을 아래로 길게 빼면서 쓰기

두 선의 표정을 다르게 하기

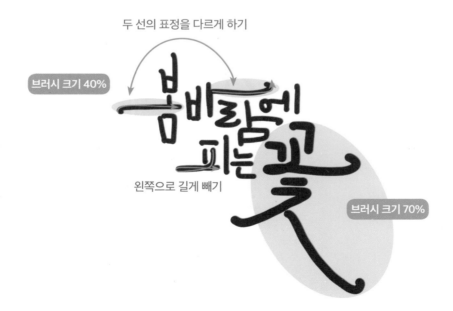

브러시 크기 40%

왼쪽으로 길게 빼기

브러시 크기 70%

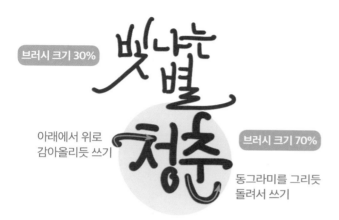

브러시 크기 30%

아래에서 위로
감아올리듯 쓰기

브러시 크기 70%

동그라미를 그리듯
돌려서 쓰기

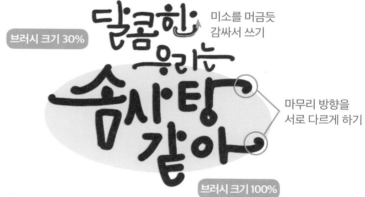

브러시 크기 30%

미소를 머금듯
감싸서 쓰기

마무리 방향을
서로 다르게 하기

브러시 크기 100%

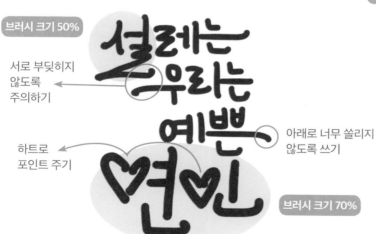

브러시 크기 50%

서로 부딪히지
않도록
주의하기

하트로
포인트 주기

아래로 너무 쏠리지
않도록 쓰기

브러시 크기 70%

181

# 초고수
# 브러시로 배경 만들기

# 1 브러시 100% 활용하기

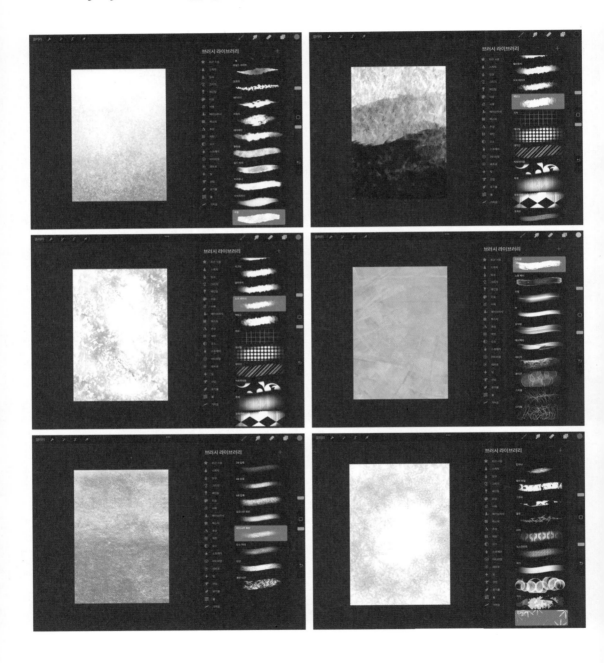

1 브러시 라이브러리에 보면 브러시 종류가 정말 다양합니다.
  글자를 쓰기 위한 브러시보다 그림을 그리기 위한 브러시가
  대부분입니다. 아하! 바꿔 말하면, 더 이상 사진이나 이미지를
  따로 불러올 필요 없이 브러시로 배경을 직접 만들 수 있단 뜻이죠.
  이번 장에서는 브러시로 만든 배경을 활용해 엽서를
  만들어보겠습니다.

2 디지털캘리그래피는 작품을 바로 인쇄할 수 있다는 게 큰 장점이죠.
  위쪽 툴바 오른쪽 새로운 캔버스에 엽서 사이즈 캔버스를
  새로 만들겠습니다. 사이즈는 102mm * 148mm로 할게요.
  색상 프로필은 CMYK로 설정해주세요.

3 왼쪽 페이지의 다양한 브러시를 이용해 엽서에 종이 배경을
  만들어볼게요.

# 2 종이 배경 만들기

① 텍스처 → 그런지 브러시

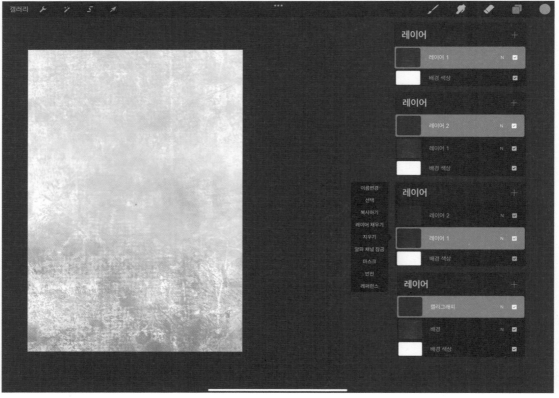

1 엽서 캔버스를 열고 브러시 라이브러리 → 텍스처 → 그런지
브러시를 준비합니다.
브러시 크기 100%, 불투명도 30%, 색상 → 진파랑(C:100 M:100 Y:0 K:0)

2 왼쪽에서 오른쪽으로 쓸어내리듯 색을 채워줍니다. 종이 무늬
배경이 만들어질 거예요. 혹시 좀 지저분해 보이시나요? 그럴
땐 한번 칠한 데 또 칠하지 않도록 주의하세요. 겹치면 지저분해
보일 수 있어요. 그리고 짧게 짧게 긋지 말고 천천히 길게 길게
그어주세요. 혹시 브러시 크기가 작은 건 아닌지도 확인해 주세요.
다시 한번 도전!

3 캘리그래피를 쓸 잉크 → 재신스키잉크 브러시 를 준비합니다.
브러시 크기 10%, 불투명도 100%, 색상 → 파랑색(C:100 M:0 Y:0 K:0)

4 새로운 레이어를 생성하고 배경, 캘리그래피로 이름을
변경할게요. 종이 배경 위에 세련된 캘리그래피를 써볼까요.
다음 페이지에서 캘리를 써볼게요.

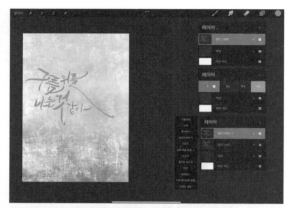

## 5 캘리 레슨

① 시작하는 획을 위로 향하게 써보세요. '구'의 가로획을 왼쪽에서 길게 빼서 써보세요. '름'의 받침 'ㅁ'의 가로획은 공간을 잘 보면서 위로 향하게 써보세요.

② '를'의 맨 아래 가로획을 오른쪽 아래로 아주 길게 빼보세요.

③ '것'은 '름'과 '위' 사이 공간에 들어가도록 써보세요. 받침 'ㅅ'을 밑으로 빼면서 펜을 살짝 눌러 굵기를 조절하면서 써보세요.

## 6 캘리그래피 레이어를 복제하고 복제한 레이어를 캘리그래피1로 이름변경 해주세요. 캘리그래피1 레이어를 알파채널잠금 해주세요.

## 7 캘리그래피1에 색을 채워주기 위해 브러시를 다시 선택할게요. 브러시 라이브러리 → 에어브러시 → 하드에어 브러시를 선택합니다.

브러시 크기 60%, 불투명도 100%, 색상 → 진파랑 (C: 100 M: 100 Y: 0 K: 0)

## 8 레이어를 열고 캘리그래피1 레이어를 선택합니다. 하드에어 브러시로 캘리그래피에 색을 채워줍니다.

## 9 캘리그래피1 레이어를 선택합니다. 왼쪽 이동툴 ↗ 을 선택합니다. 왼쪽 위로 이동시켜줍니다. 그림자가 만들어졌습니다.

## ② 유기물 → 점토

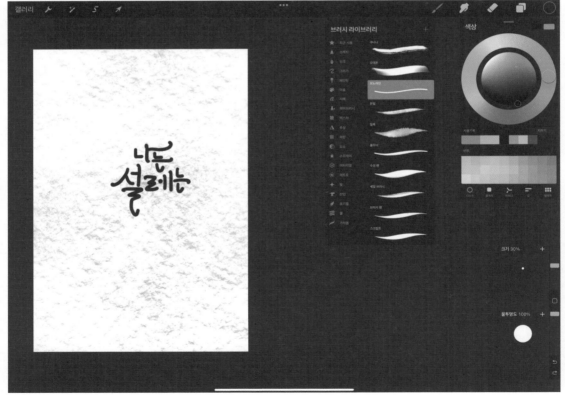

1 엽서 캔버스를 열고 레이어를 열어줍니다.
  브러시 라이브러리 → 유기물 → 점토 브러시를 준비합니다.
  브러시 크기 45%, 불투명도 50%, 색상 → 검정색

2 왼쪽에서 오른쪽으로 쓸어내리듯 캔버스에 색을 채워줍니다.
  종이 무늬 배경이 만들어집니다.

3 새로운 레이어를 생성하고 원래 레이어에는 배경,
  새로운 레이어에는 캘리그래피로 이름을 변경해줍니다.

4 캘리그래피를 쓸 서예 → 모노라인 브러시 를 준비합니다.
  다음 페이지에서 포인트 캘리그래피를 써볼게요.
  브러시 크기 30%, 불투명도 100%, 색상 → 검정색

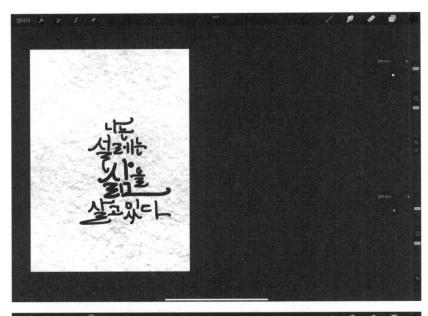

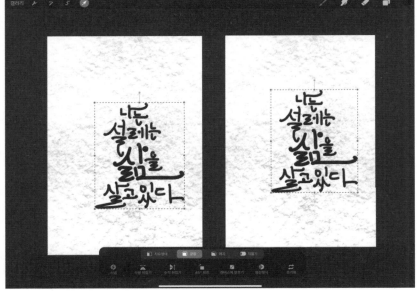

## 5 캘리 레슨

① '나'의 모음 'ㅏ'의 가로획을 세로획의 중간이 아닌 위쪽에서 시작해보세요. 마지막에 끝을 살짝 올려주세요. '는'의 가로획은 오른쪽으로 길게 쓰고 끝을 올리면서 마무리해주세요. 받침 'ㄴ'은 살짝 말아올리듯 씁니다.

② '설'에서 'ㅅ'을 쓸 때 공간이 좁아지지 않도록 하세요. 받침 'ㄹ'은 마지막 획을 아래로 길게 빼면서 써보세요. '레'의 모음은 선이 아닌 점으로 써서 포인트를 주세요.

③ '는'의 가로획을 살짝 아래로 내려서 마무리하는 것이 포인트입니다.

## 6 '삶' 글자 굵기에 변화를 주기 위해 브러시 크기를 50%로 키울게요.

④ '삶을'을 굵고 크게 써보세요. 'ㅏ'의 가로획을 동그라미로 굵고 크게 써보세요. 받침 'ㅁ'의 가로획을 길게 빼보세요. 그 위에 '을'을 씁니다.

## 7 '살고 있다'를 쓰기 위해 다시 브러시 크기를 30%로 줄입니다.

⑤ '살'과 '다'의 모음 'ㅏ'의 획 마무리를 하나는 위로, 하나는 아래로 서로 다르게 써보세요.

## 8 왼쪽 이동툴 🔳을 선택합니다. 캘리가 아래 쪽으로 내려와 있어서 캘리그래피를 종이의 중심으로 이동합니다.

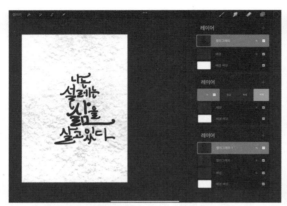

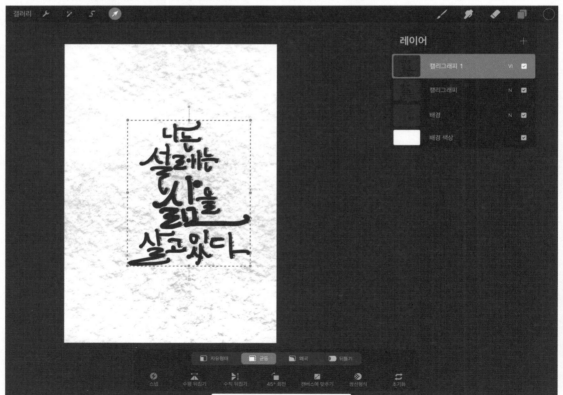

9 레이어에서 캘리그래피 레이어를 선택하고 복제합니다.
복제한 레이어는 캘리그래피1으로 이름을 변경합니다.

10 캘리그래피1 레이어의 체크박스를 해제합니다. 캘리그래피
레이어에서 N을 선택합니다. 옵션에서 선명한 라이트VI를
선택합니다.

11 캘리그래피1 레이어를 선택하고 레이어의 체크박스를
체크합니다.

12 왼쪽의 이동툴 ↗을 선택합니다. 캘리그래피를 왼쪽 위로
이동합니다.

## ③ 유기물 → 면직물

1 엽서 캔버스를 열고 레이어를 열어줍니다.
브러시 라이브러리 → 유기물 → 면직물 브러시를 준비합니다.
브러시 크기 20%, 불투명도 80%, 색상 → 분홍색

2 펜슬에 너무 힘을 주지 말고 왼쪽에서 오른쪽으로 쓸어내리듯
캔버스에 색을 채워줍니다. 종이 무늬 배경이 만들어집니다.

3 레이어를 선택하고 새로운 레이어를 생성해 이름을
변경해줍니다. 배경, 캘리그래피로 레이어 이름을 설정합니다.

4 캘리그래피를 쓰기 위한 서예 → 스크립트 브러시 를 준비합니다.
다음 페이지에서 종이 배경 위에 귀여운 캘리그래피를 써볼게요.
브러시 크기 30%, 불투명도 100%, 색상 → 진한핑크색

5 캘리 레슨:

① '너'의 'ㄴ'은 굵게, '와'의 'ㅇ'은 가늘게, 'ㅗ'와 'ㅏ' 획은 굵게, 각각 필압을 다르게
줘보세요.

② '함'은 'ㅎ'의 가로획을 왼쪽으로 길게 써보세요. '라'는 '와' 밑에 쓰면서 굵게 써보세요.
반대로 'ㅏ'는 가늘고 작게 써보세요.

③ '어디라도'는 서로 마주보듯 동글동글하게 써보세요.

④ '좋아'에서 '조, 아'의 크기를 비슷하게 쓰고 받침 'ㅎ'은 작고 가늘게 써보세요.

6 캘리그래피 레이어를 복제하고 이름을 캘리그래피1로
변경해주세요. 캘리그래피1 레이어를 알파채널잠금 해주세요.

7 브러시 라이브러리 → 에어브러시 → 하드에어 브러시를
선택합니다. 캘리를 검정으로 채워줍니다.
브러시 크기 60%, 불투명도 100%, 색상 → 검정색

8 캘리그래피1 레이어를 캘리그래피 레이어 아래로 위치
변경합니다. 캘리그래피1 레이어의 알파채널잠금을 해지합니다.
위쪽 툴바 왼쪽에서 조정 → 가우시안흐림효과를 선택하고
7%로 설정합니다.

# 3 브러시로 캘리그래피에 효과 주기

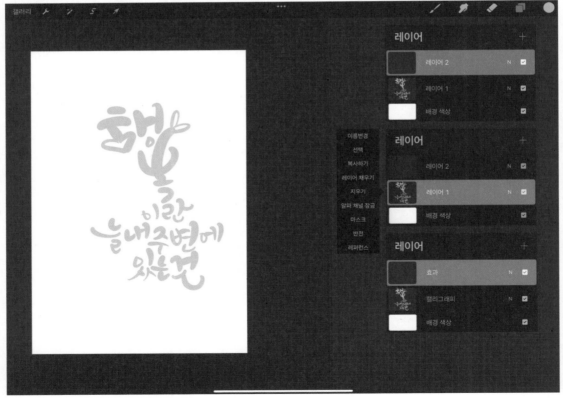

**1** 엽서 캔버스를 열고 레이어를 열어 확인합니다. 브러시는 서예 →
스트립트 브러시를 준비합니다.
브러시 크기 40%, 불투명도 100%, 색상 → 진한 노랑색

**2** 귀여운 캘리 레슨:

① '행'은 'ㅇ' 자리에 하트를 그립니다. 하트에서 왼쪽은 가늘게 오른쪽은 굵게 써보세요.
'복'은 행의 바로 아래 씁니다. 'ㅂ'은 가로로 넓고 굵게 써보세요. 중간의 가로획을
세로로 쓰면서 굵고 길게 'ㅗ'와 연결합니다. 맨 위에 가는 선으로 하트를 그려
마무리합니다.

② '이란'은 '복' 바로 밑에 자리를 잡아주고 '이'는 가늘고 작게, '란'은 폭으로 넓게
써보세요.

③ '늘'의 모음 'ㅡ' 획을 왼쪽으로 길게 뻗으며 둥글게 써보세요. '내'는 '늘'의 반 크기가
좋겠습니다.

④ '주변'은 글자 크기를 비슷하게 써줍니다. '변'의 세로획은 굵게 나머지 획은 가늘게
써보세요.

⑤ '것'에서 '거'는 굵게, 받침 'ㅅ'은 왼쪽은 가늘고 짧게 오른쪽 획은 굵고 둥글게 써보세요.

**3** 새로운 레이어를 생성해 이름을 캘리그래피, 효과로 변경합니다.
다음 페이지에서 캘리에 효과를 줘볼게요.

# ① 알록달록 효과 페인팅 → 물에 젖은 아크릴

4 효과 레이어를 선택합니다. 브러시는 페인팅 → 물에 젖은 아크릴
   브러시를 선택합니다. 작게, 크게, 이곳저곳 다양한 위치에 색을
   칠해줍니다.
   브러시 크기 10%, 불투명도 80%, 색상 → 주황색

5 빨강색을 선택하고 마찬가지로 이곳저곳 색을 칠해줍니다.
   이번엔 청녹색을 선택해 색을 칠해줍니다. 연한녹색을 선택해
   색을 칠하고, 노랑색을 선택하고 색을 칠합니다.

6 효과 레이어에 다양한 색이 설정되었습니다. 레이어 옵션을 열고
   클리핑 마스크를 선택합니다. 효과 레이어가 캘리그래피 레이어
   위쪽에 있는 것을 꼭 확인하셔야 효과가 적용됩니다.

7 위쪽 툴바 왼쪽에서 조정 → 가우시안흐림효과를 선택하고
   효과를 3% 줍니다.

## ② 스프레이 효과   <span>스프레이 → 대형노즐, 레트로 → 웨지테일, 빛 → 보케</span>

1 엽서 캔버스를 열고 색상은 회색을 선택합니다. 새 캔버스를 색으로 채울게요.

2 새로운 레이어를 생성하고 이름은 **캘리그래피**와 **배경**으로 변경합니다. **캘리그래피** 레이어를 선택할게요.

3 **서예 → 스트립트 브러시**를 준비합니다.
브러시 크기 100%, 불투명도 100%, 색상 → 검정색

4 귀여운 캘리 레슨:

① 브러시 크기가 100%이니 펜슬을 너무 꾹 누르지 않도록 합니다. '동'의 'ㄷ'은 오른쪽에서 시작해 한번에 씁니다. 모음 'ㅗ'의 획은 가로와 세로 모두 짧지 않게 써보세요. 가로획 왼쪽을 길게 쓰면서 아래로 배가 부른 형태가 되도록 써봅니다.

② '행'의 '해'는 '도'와 같은 위치에 써보세요. 받침 'ㅇ'은 세로로 길게 써보세요.

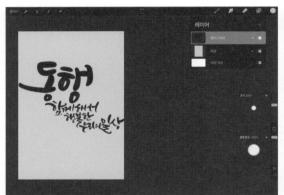

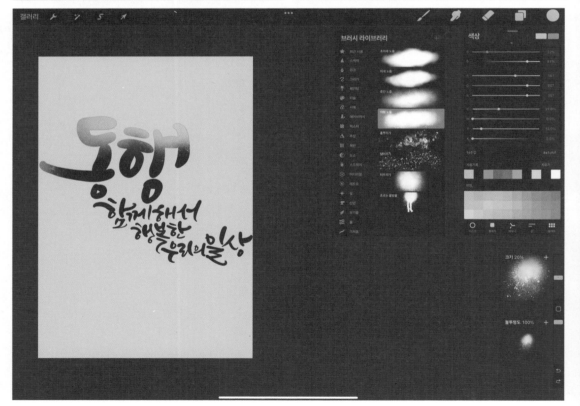

5 **캘리그래피** 레이어를 선택합니다. 브러시 크기를 35%로 줄입니다.

6 **귀여운 캘리 레슨:**

    ③ '함'의 'ㅎ'은 왼쪽으로 부드럽고 길게 써보세요. 'ㅏ'의 가로획도 'ㅎ'처럼 부드럽게 써보세요. '께해서'는 받침이 없으니 너무 길어지지 않도록 크기를 생각하며 써보세요. '서'는 살짝 크게 씁니다.

    ④ '행복한'의 '행, 한'은 같은 크기로, '복'만 받침 'ㄱ'을 길게 빼주세요.

    ⑤ '우리의 일상'은 '복'의 받침 옆에서 시작합니다. '일상'의 '일'은 크게 써보세요. 받침 'ㄹ'을 가로로 길게 써보세요.

7 **캘리그래피** 레이어를 복제하고 **캘리그래피1**으로 이름을 변경합니다. 복제된 레이어가 맨 위에 생깁니다. **캘리그래피1** 레이어를 **알파채널잠금** 하고 여기에 효과를 줘보겠습니다.

8 브러시를 바꿔볼게요. **스프레이 → 대형노즐 브러시**를 선택합니다. **동행** 두 글자에만 눈이 내린 것처럼 뿌려줍니다. 브러시 크기 20%, 불투명도 100%, 색상 → 연한 녹색(C: 39 M: 0 Y: 13 K: 0)

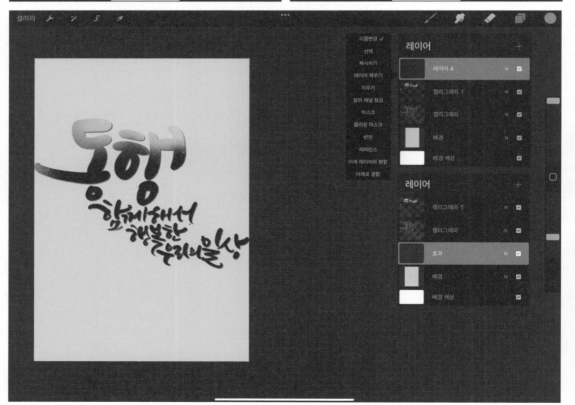

9 효과를 준 캘리그래피1 레이어의 체크박스를 해제합니다.
'동행'에 준 효과가 보이지 않을 거예요. 이번엔 맨 위에 있는
**캘리그래피 레이어를 알파채널잠금** 하고 여기에 효과를
줘볼게요.

10 브러시를 바꿔볼게요. 레트로 → 웨지 테일 브러시를 선택하고
캘리 전체에 색을 채워줍니다.
브러시 크기 10%, 불투명도 100%, 색상 → 녹색(C: 60 M: 22 Y: 40 K: 0)

11 **캘리그래피 레이어를 선택하고 체크박스를 다시 체크**합니다.
위쪽 툴바 왼쪽에서 이동툴 ↗ 을 선택해 왼쪽 위로 살짝
올려줍니다.

12 **새로운 레이어를 생성**합니다. 옵션을 열어 이름변경을 선택하고
**효과라고 씁니다.** 레이어는 위에 있는 순서 대로 화면에 보이므로
효과 레이어 위치를 세 번째로 옮겨줍니다.

13 브러시를 바꿔줄게요. 빛 → 보케 브러시를 선택합니다.
배경에 캘리그래피를 둘러싸듯 효과를 줍니다. 왼쪽 페이지
이미지를 참고하세요.
브러시 크기 25%, 불투명도 100%, 색상 → 녹색(C: 22 M: 0 Y: 60 K: 0)

14 브러시 크기를 10%로 줄여볼게요.
브러시 크기 10%, 불투명도 100%

15 배경 오른쪽 아랫 부분에도 캘리그래피를 둘러싸듯 섬세하게
효과를 줍니다. 왼쪽 페이지 이미지와 다르다면 레이어 순서를
확인합니다. 레이어는 맨 아래쪽부터 위쪽으로 차곡차곡 쌓여서
겹친 이미지가 우리 눈에 보인다고 생각하시면 이해가 빠를
거예요.

### ③ 빈티지 효과  스레트로 → 허니이터, 레트로 → 웨지 테일, 머티리얼 → 소투쓰

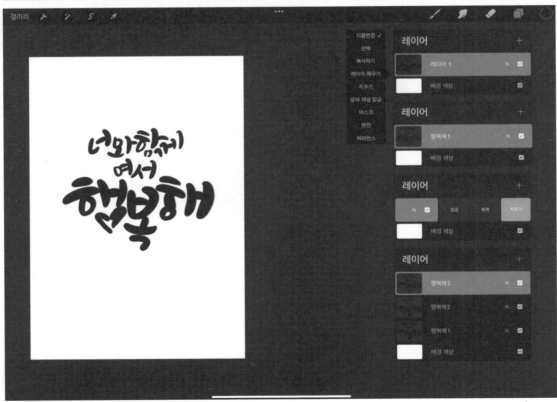

**1** 엽서 캔버스를 열고 스크립트 브러시를 선택합니다.
브러시 크기 50%, 불투명도 100%, 색상 → 검정색

**2** 귀여운 캘리 레슨:

① '너와 함께'는 서로 마주보는 물방울 안에 있는 것처럼 써보세요. 유일하게 받침이 있는 '함'은 'ㅁ'을 작게 써보세요. 'ㄲ'이 '함'의 'ㅏ' 밑에 들어가도록 써보세요.

② '여서'에서 '서'가 '여'를 안아 받쳐주듯 써보세요.

③ '행'과 '해'는 가로로 넓어 보이게 써보세요. 받침 'ㅇ'은 하트로 표현합니다. '복'의 'ㅂ'은 왼쪽에서 오른쪽으로 한 번에 둥글게 써보세요. 받침 'ㄱ'은 너무 크지 않도록 써보세요.

**3** 레이어1을 선택하고 행복해1로 이름을 변경합니다. 행복해1 레이어를 복제합니다. 복제된 레이어 이름을 행복해2, 행복해3으로 변경합니다.

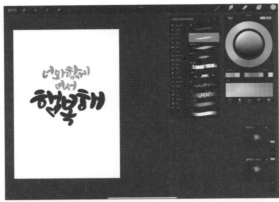

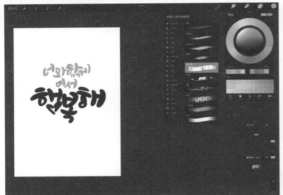

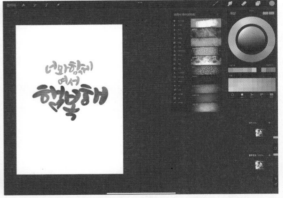

4  행복해3 레이어 선택 후 알파채널잠금 해줍니다. 브러시를 새로
선택할게요. 레트로 → 허니이터 브러시를 선택합니다.
너와 함께여서에 색을 채워줍니다.
브러시 크기 5%, 불투명도 100%, 색상 → 하늘색

5  브러시와 색상을 바꿔볼게요. 레트로 → 웨지 테일 브러시를
선택합니다. 너와함께여서를 다 채우지 말고 이번엔 부분부분
칠해줍니다.
브러시 크기 3%, 불투명도 100%, 색상→분홍색

6  브러시와 색상을 또 바꿔볼게요. 머티리얼 → 소투쓰 브러시를
선택합니다. 행복해에 칠해줍니다.
브러시 크기 5%, 불투명도 100%, 색상→진한 분홍색

7  색상만 하늘색으로 바꾸고, 앞서 칠한 분홍색이 보이도록 행복해
캘리에 부분부분 칠합니다.

8 행복해1, 행복해2 레이어의 캘리 일부를 지울 거예요.
지우개 → 에어브러시 → 하드 에어브러시를 설정합니다.
브러시 크기 30%, 불투명도 100%

9 먼저 행복해3 레이어의 체크박스를 해제합니다. 칠했던 색이
잠시 안 보이실 거예요. 행복해2 레이어를 선택한 후 행복해
캘리만 지워줍니다.

10 행복해2 레이어의 체크박스도 해제하고 행복해1 레이어를
선택합니다. 이번엔 너와함께여서 캘리만 지워줍니다.

11 행복해2, 행복해3 레이어의 체크박스를 다시 체크해줍니다.
칠했던 색들이 다시 나타났습니다. 행복해2 레이어를 선택합니다.
위쪽 툴바 왼쪽에서 조정 → 가우시안 흐림효과를 선택해 7%
효과를 줍니다.

12 행복해1 레이어를 선택합니다. 이동툴을 선택해서 행복해 캘리를
위로 옮겨줍니다. 그림자가 생겼습니다.

# 4 브러시로 격자무늬 & 리스 만들기

① 데이지 리스 배경

유기물 → 페이퍼 데이지

**1** 엽서 캔버스를 열고 브러시를 선택할게요.
유기물 → 페이퍼 데이지 브러시를 선택합니다. 왼쪽 이미지처럼
동그랗게 그려줍니다.
브러시 크기 15%, 불투명도 100%, 색상 → 연한노랑색(C:0 M:10 Y:49 K:0)

**2** 레이어를 추가합니다. 캘리그래피, 효과로 레이어 이름을
설정합니다. 스크립트 브러시를 선택할게요.
브러시 크기 40%, 불투명도 100%, 색상 → 검정색(C:0 M:0 Y:0 K:100)

**3** 부드러운 캘리 레슨:

① 글을 세로 방향으로 써볼게요. 가로 방향보다 어려우니 잘 따라오세요.

② '꽃'의 '꼬'는 굵게 쓰고, 받침 'ㅊ'은 가늘고 길게 써보세요.

③ 'ㅊ' 받침에 생긴 공간에 '보다'를 써보세요.

④ '아름다운'에서 '아'는 짧게, '름'은 세로로 길게 씁니다. '다'는 연결하듯 쓸게요. '운'은
왼쪽의 '다' 가로획에 모음 'ㅜ'를 넣어줍니다.

⑤ '사람'은 크게 써줍니다. '사'와 '람'의 모음들과 받침 'ㅁ'까지 3개의 가로획들이
나란해지지 않도록 변화를 줘보세요.

**4** 레이어를 추가하고 이름을 잎이라고 변경합니다.

**5** 브러시를 바꿔줄게요. 스케치 → 더웬트 브러시를 선택합니다.
잎을 그려줍니다.
브러시 크기 40%, 불투명도 60%, 색상 → 검정색

## ② 잎으로 그리는 리스 배경  유기물 → 스노우검 브러시, 유기물 → 스위드그라스 브러시

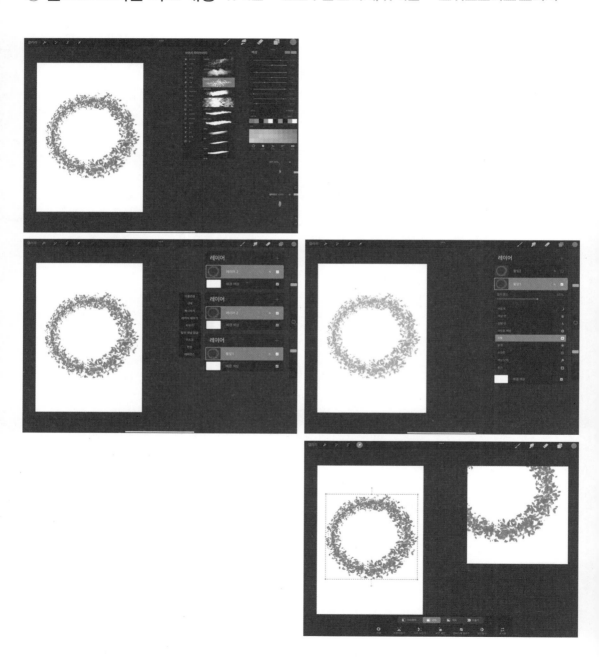

1 엽서 캔버스를 열고 브러시를 선택할게요.
유기물 → 스노우검 브러시로 동그라미를 그려줍니다.
브러시 크기 20%, 불투명도 100%, 색상 → 녹색(C:94 M:0 Y:90 K:10)

2 레이어를 선택하고 이름을 풀잎1로 변경합니다. 풀잎1 레이어를
복제하고 풀잎2로 이름을 변경합니다.

3 풀잎2 레이어의 체크박스를 해제해줍니다. 풀잎1 레이어를
선택해 N을 누릅니다. 불투명도를 60%로 낮춥니다.

4 위쪽 툴 바 왼쪽 이동툴을 선택해서 오른쪽 아래로 내려줍니다.

**5** 레이어를 추가하고 희망1로 이름을 변경합니다. 스크립트
브러시를 선택해 캘리를 써줄게요.

브러시 크기 30%, 불투명도 100%, 색상 → 값 → 녹색(C:74 M:2 Y:95 K:5)

**6** 부드러운 캘리 레슨:

① '나'의 'ㄴ' 획은 펜슬을 눌러 굵게 쓰고, 모음 'ㅏ'는 가늘게 써줍니다. 그 위에 '나'를
써줍니다.

② '매'의 'ㅁ' 획이 아래로 향하게 써보세요. '일'의 세로획 'ㅣ'과 'ㄹ'을 연결해 보세요.

③ '희'의 가로획들은 왼쪽으로 길게 빼줍니다. '망'의 'ㅏ'은 굵고 길게 써줍니다. '을'은
'ㄹ'의 마지막 획을 왼쪽으로 가늘게 빼줍니다.

④ '꿈'의 'ㅜ' 획은 굵게 써보세요. 받침 'ㅁ'의 마지막 획은 오른쪽으로 길게 빼줍니다.
'을'과 '꿈'이 나란해지지 않도록 합니다.

**7** 희망1을 복제하고 복제된 레이어를 희망2로 이름 변경합니다.
희망2 레이어를 열어 알파채널잠금을 설정할게요.

**8** 브러시를 바꿀게요. 유기물 → 스위드그라스 브러시로 캘리에
색을 채워줍니다.

브러시 크기 15%, 불투명도 100%, 색상→녹색(C:76 M:30 Y:90 K:62)

**9** 희망2 레이어를 선택합니다. 위쪽 툴바 왼쪽에서 이동툴을
선택하고 왼쪽으로 이동시켜줍니다.

③ **편지지 배경**  텍스처 → 격자, 추상 → 옵티콘

**1** 엽서 캔버스를 열고 브러시를 설정할게요.
텍스처 → 격자 브러시를 선택합니다. 캔버스 중간에 모양을
그려줍니다.
브러시 크기 50%, 불투명도 100%, 색상 → 진핑크색

**2** 레이어를 추가합니다.

**3** 캘리를 쓰기 위해 브러시를 바꿀게요.
잉크 → 시럽 브러시를 선택합니다.
브러시 크기 25%, 불투명도 100%, 색상 → 회색

**4** 고급스러운 캘리 레슨:

① '사'의 'ㅅ'은 폭을 넓게 써보세요. '랑'에서 '라'는 폭을 좁고 길게 써보세요.

② '한'의 'ㅏ'는 한번에 쓰고 돌려 써보세요. '다'의 'ㄷ'은 오른쪽에서 왼쪽으로 한번에 씁니다. 'ㅏ'의 세로획이 길지 않도록 써보세요.

③ '고'에서 'ㄱ'의 가로획은 길게 써보세요. 모음 'ㅗ'는 왼쪽을 두 번 겹치듯 써보세요.

④ '말'은 '사랑' 사이 공간에 써주고, '해'는 획의 굵기를 조절하면서 써보세요.

⑤ '주기'는 '한다고'의 길이에 맞춰서 써보세요.

5 레이어1을 열어 이름을 사랑1, 격자로 변경합니다. 사랑1을 복제하고 복제된 레이어를 사랑2로 이름 변경합니다.

6 사랑2 레이어의 체크박스를 해제합니다. 사랑1 레이어를 열어 알파채널잠금을 선택합니다.

7 브러시를 바꿔줄게요. 에어브러시 → 하드에어 브러시를 선택합니다. 캘리에 색을 채워줍니다.
브러시 크기 100%, 불투명도 100%, 색상 → 핑크색

8 사랑2의 체크박스를 다시 체크하고 옵션을 열어 알파채널잠금을 선택합니다.

9 효과를 주기 위해 브러시를 바꿀게요. 추상 → 옵티콘 브러시를 선택합니다. 캘리 사랑에만 색을 채워줍니다.
브러시 크기 25%, 불투명도 100%, 색상 → 디스크 → 진분홍색

10 사랑1 레이어를 선택합니다. 위쪽 툴바 왼쪽에서
조정 → 가우시안 흐림효과를 선택하고 5% 효과를 줍니다.

11 레이어를 추가하고 레이어4의 이름을 **효과**로 변경합니다.

12 효과를 주기 위해 옵티콘 브러시의 설정을 변경할게요. 그리고
왼쪽 이미지처럼 격자 주변을 꾸며줍니다.
브러시 크기 50%, 불투명도 100%, 색상 → 연한분홍색

13 색상을 바꿔 격자 주변을 세밀하게 돌려가며 꾸며줍니다.
브러시 크기 35%, 불투명도 100%, 색상 → 연노랑색

14 색상을 또 바꿔 좀 더 진하게 격자 주변을 꾸며줍니다.
브러시 크기 15%, 불투명도 100%, 색상 → 연녹색

디지털 캘리그래피의 매력에 푹 빠져보셨나요?

　혹시 어디서도 만나보지 못한 한 장 콘셉트의 책을 보시며 당황하셨나요? 금방 적응하고 따라가셨으리라 생각합니다. 따라가시면서 한 장 한 장 할 수 있다는 자신감이 생기셨을까요? 이제 찍어둔 사진에 혹은 드로잉 이미지에 원하는 글을 캘리그래피로 쓸 수 있게 되고, 캘리그래피 위에 효과도 넣을 수 있게 되고, 프로크리에이트를 다루는 기술도 느셨을 거라 기대해 봅니다. 처음 출판사와 책을 기획하고 편집 방향을 논의하면서 아이패드와 책이 같이 있을 때 잘 어울렸으면 좋겠다는 생각과 여러 장 넘기지 않고도 쉽게 익힐 수 있는 친절한 책이 되자는 생각을 양보하지 않았습니다. 그리고 하나 더, 에세이 같은 감성을 넣고자 했습니다.

　이제 아이패드와 펜슬에 익숙해지셨나요? 저도 처음에 펜슬이 익숙지 않아 많이 속상했던 기억이 납니다. 아이패드 화면 위에서 미끌미끌 미끄러지던 펜슬을 생각하면 아직도 아찔하네요. 머릿속에 그려지는 대로 화면에 표현이 되지 않아 답답하기도 했죠. 프로크리에이트에 브러시가 많음에도 불구하고, 어떤 브러시가 제 캘리그래피 스타일에 맞는지 알아가는 것도 그리 쉬운 일은 아니었어요. 점차 프로그램과 펜슬에 익숙해지면서 표현할 수 있는 스타일이 많아지자 너무 행복했습니다.

　그러면서 생각했습니다. 프로크리에이트의 기본에만 충실해도 이렇게 다양한 표현이 가능하구나. 디지털캘리그래피를 처음 다루는 분들에게 아날로그로만 캘리그래피를 경험해본 분들에게 프로크리에이트 기본 브러시만으로 표현할 수 있는 캘리그래피를 알려주고 싶다고요! 저도 좋아하는 작가의 브러시를 사서 써보기도 하고, 브러시를 직접 만들어 보기도 했지만, 그것이 꼭 제 것이 안 된다는 것을 알게 되었기 때문이죠, 그리고 프로크리에이트 외에도 다양한 프로그램을 써봤지만 아이패드와 펜슬로 캘리그래피를 표현

하기에는 프로크리에이트가 가장 최적화되어 있다고 생각합니다.

혹시 이 책을 마스터하고도 여전히 잘 안 된다고 속상해하시는 분들이 계시다면 절대 속상해하지 마세요. 캘리그래피는 정말 많은 연습이 필요하다는 것 아시나요? 화선지에 쓸 때도 캘리그래피는 하루에 100장은 쓰시라고 권합니다. 디지털 기기에서 쓰는 캘리그래피는 재료를 걱정할 필요가 없으니 더 많이 지우고 쓰고, 손끝에 감각이 익을 때까지 꾸준히 연습을 하셔야 해요. 하루에 1~2시간 꼭 연습하겠다는 시간 계획을 잡으면 더 좋고요. 책을 만들 때 팀장님과의 에피소드가 생각나네요. 편집 팀장님이 어느 날 그러더군요, 책을 만드느라 캘리그래피를 너무 많이 썼더니 주변 동료들에게 캘리그래피가 정말 많이 늘었다는 말을 들었고 스스로도 느껴지신다고요. 캘리그래피는 역시 연습만이 정답이에요. 그러나 막연히 연습하는 게 아니라 캘리그래피 스타일마다 특징을 잘 파악하고 연습해야 한답니다.

자고 나면 새로운 것들이 쏟아져 나오는 요즘 세상에서 오롯이 나를 위해 집중할 수 있는 일, 빠른 것보다 더딘 것으로 마음의 힐링을 얻을 수 있는 작업, 아이패드와 펜슬만 있으면 어디서든 멋진 작가가 될 수 있는 캘리그래피의 세계를 저는 너무나 사랑합니다.

책을 집필하는 동안 저의 모든 영감을 끌어올려준 느낌이있는책 대표님과 신선숙 팀장님께 정말 감사한 마음을 전합니다. 작가가 무엇을 가장 잘하는지 알고 그것을 극대화시켜주셨기에 새로운 편집과 다양한 시도를 할 수 있었습니다. 제가 하는 모든 일을 사랑하고 이해해주시는 가족들 부모님, 큰아버지 정말 감사합니다. 이 세상에서 제가 얼마나 많은 것을 할 수 있는 사람인지 늘 알려주시는 스승님 솔뫼 정현식 선생님께도 감사의 말씀 전합니다. 이 책이 나오기 전까지 할 수 있다 용기를 주신 모든 분들께 이 글을 빌어 감사의 말씀을 전합니다.

이현정 작가 |
고운이현정 캘리그래Feel 연구소 대표 |

## 빨리빨리보다 천천히 가봐요

우리나라 IT 강국의 힘은 빨리빨리였습니다.

시대의 흐름은 서두르라고 따라오라고 재촉하지만 굳이 그것을 따라 갈 필요는 없겠죠?

천천히는 느린 것이 아닙니다.

빨리 진행한 것을 돌아보며 세심하게 나아갈 준비를 하는 것입니다.

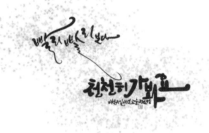

이현정 작가 |
고운이현정 캘리그래Feel 연구소 대표 |

## 메리크리스마스

낮고 작은 종소리가 울립니다. 반짝이는 불빛 아래 감사한 마음으로 마무리 합니다. 설레는 마음, 2022년 한해를 마무리하며...

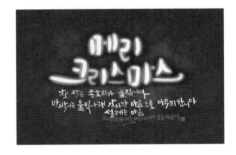

이현정 작가 |
고운이현정 캘리그래Feel 연구소 대표 |

## 아름답지 않은 얼굴은 없습니다

이 세상 아름답지 않은 얼굴은 없습니다. 미소는 아름다움 마음에서 묻어 납니다. 매일 스스로에게 아름답고, 사랑스럽다고 한다면 빛나는 얼굴을 만들 수 있겠죠?

매일 나를 사랑해 봅시다.

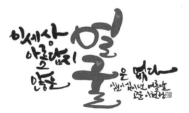

이현정 작가 |
고운이현정 캘리그래Feel 연구소 대표 |

## 겨울이 오고 있다

겨울이 오고 있다.

차가운 마음 내려놓고 따뜻한 온기를 내밀어요. 그어느 때보다 이른 겨울이 지나간 것 같습니다.

마음이 녹록지 않습니다. 차가웠다 따뜻해졌다. 알 수 없는 가을입니다. 우리는 모두 상처를 받았고, 아무는 시간이 필요합니다. 차가운 시선보다 따뜻한 생각을 가진 겨울을 맞이하고 싶습니다.

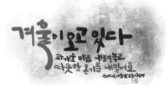